透明水彩的配色调色
从新手到高手

张迪 / 著

清华大学出版社

北京

内容简介

3种以上的水彩颜料混合,经常会让颜料的颜色变得非常混浊,从而使画出的画面显得闷堵、不通透。难以画出干净的水彩画,是令很多绘画爱好者感到苦恼的事情,本书将帮助读者解决这方面的技术问题。

本书除了介绍水彩颜料的调色原理以及24种水彩颜料的调色技巧外,还通过不同题材、色系的案例讲解主题调色的透明色色彩表现。本书在讲解水彩颜料与水的配比时使用直观的圆点示意图进行介绍,并在水彩颜色的纯度掌握和色彩的明暗控制方面具有独到的观点。

本书的读者对象为水彩画的初学者,通过基本的工具和简单而独特的技法帮助读者提高水彩画的调色技法。

版权所有,侵权必究。举报:010-62782989,beiqinquan@tup.tsinghua.edu.cn。

图书在版编目(CIP)数据

透明水彩的配色调色从新手到高手 / 张迪著. --北京 : 清华大学出版社, 2025. 7. --(从新手到高手).--ISBN 978-7-302-69001-6

Ⅰ. J215

中国国家版本馆CIP数据核字第2025FG1110号

责任编辑:张　敏
封面设计:郭二鹏
责任校对:徐俊伟
责任印制:宋　林

出版发行:清华大学出版社
　　　　网　　　址:https://www.tup.com.cn,https://www.wqxuetang.com
　　　　地　　　址:北京清华大学学研大厦A座　　邮　　编:100084
　　　　社　总　机:010-83470000　　邮　　购:010-62786544
　　　　投稿与读者服务:010-62776969,c-service@tup.tsinghua.edu.cn
　　　　质　量　反　馈:010-62772015,zhiliang@tup.tsinghua.edu.cn
　　　　课　件　下　载:https://www.tup.com.cn,010-83470236
印 装 者:涿州汇美亿浓印刷有限公司
经　　销:全国新华书店
开　　本:185mm×260mm　　印　张:11.5　　字　数:448千字
版　　次:2025年7月第1版　　印　次:2025年7月第1次印刷
定　　价:79.80元

产品编号:110335-01

前言
PREFACE

关于水彩颜料

你了解自己手中的水彩颜料吗？荷尔拜因、鲁本斯、白夜这些耳熟能详的颜料品牌，它们各自又有着怎样的内涵与象征意义呢？一些成熟的水彩画家确实有自己偏爱的颜料品牌，但是我认识的大部分水彩画家并不在意使用哪个品牌的颜料。为了统一呈现调色规律，本书使用荷尔拜因24色盒装颜料。

关于水彩画

由于每管水彩颜料中所包含的矿物质或化学原料不同，所以其颜色的覆盖能力、纯度以及颗粒沉淀也不同。当画家想绘制一幅令人轻松愉快、色彩明朗的插画时，用水彩颜料来表现往往是画家的首选。调色则是水彩画家需要重点考虑的问题，稍不留意就会让画面显得不干净。水彩画被称为"一次性的绘画"，需要画家具有相当多的绘画经验，因为它是不能被完全覆盖的。当画家一笔下去，水彩颜料可能会给画家超出预期的惊喜，让画面产生意想不到的随机感（这种画面中的意外效果正是大多数画家所追求的）。

关于本书

控制好颜色，让颜色既成熟又干净，这是本书要重点描述的主题。本书首先介绍了水彩画的发展过程，其中涉及了一些早期著名水彩画家。早期的水彩颜料很多是用矿物质制成的，所以有些水彩画历经百年而不变色。

本书通过三原色及6种基础色来讲解调色。本书讲解调色理论绝不是泛泛而谈，而是阐述一套全新的理论，力求说明如何调配出干净且纯度高的成熟色调。除了介绍24色颜料的特点和调色方法，本书还介绍了多幅绘画案例，并进行了绘画步骤的详细介绍。

本书特色

水彩画的调色，本质上是对水和颜料的配比进行调整的过程。水的多少决定了颜色的浓淡；如颜料的透明度不同，则透过纸面所呈现的颜色也不同；颜料中的矿物质颗粒不同，其在画面上变干燥之后呈现的效果也会不一样。如此看来，好像水彩画的调色很难控制，除了要调准颜色，还要考虑两三种颜料调在一起会不会让颜色变混浊；既要考虑画在纸上的颜料变干燥后会不会变色，还要考虑纸的吸水性。为了阐明抽象的理论，本书使用了大量示意图。关于用水量，使用了干湿对比图和色彩渐变图；关于色彩配比，使用了三原色的圆点示意图。

希望本书能够让想要画画或正在画画的读者产生一些灵感，并且能够鼓足勇气开始水彩画之旅。本书由苏州城市学院设计与艺术学院的张迪老师编写。书中难免存在错误和疏漏之处，诚挚地希望读者能够提出宝贵的意见和建议。

作　者
2025年2月

目录
CONTENTS

第 1 章
水彩画简史

水彩画的发展过程 …… 002
早期著名水彩画家及其代表作 …… 005
当代水彩画家及其代表作 …… 007

第 2 章
了解水彩颜料

固体水彩颜料 …… 010
管状水彩颜料 …… 012
水彩颜料包装上的信息 …… 013
水彩颜料的透明和不透明特性 …… 014
水彩颜料的颗粒沉淀 …… 015
水彩颜料的染色特性 …… 016
透明水彩颜料的染色性能测试对比 …… 017
水彩颜料在颜料盒中的排列顺序 …… 019
水彩颜料的选购建议 …… 019
绘制出带有透明感的画面 …… 020

第 3 章
水彩画绘制工具及色卡

水彩纸与写生簿 …… 022
画笔 …… 023
练习画出各种不同的笔触 …… 024
其他水彩画绘制工具介绍 …… 025
自制色卡 …… 026

第 4 章
调出想要的水彩颜色

色彩三原色 …… 028

决定水彩颜色的三大要素 …… 030

水彩颜色的色相 …… 030

水彩颜色的明度 …… 031

水彩颜色的纯度 …… 032

开始简单调色 …… 033

从色相环中学习互补色和近似色 …… 038

第 5 章
黄 – 橙 – 红色系列颜料解析

柠檬黄 …… 040

永固黄 …… 045

土黄 …… 050

鲜橙色 …… 053

朱砂 …… 054

玫瑰红 …… 058

胭脂红 …… 064

亮粉红 …… 070

明黄 2 号 …… 076

第 6 章
蓝 – 绿色系列颜料解析

普鲁士蓝 …… 078

天蓝 …… 084

组合蓝 …… 086

钴蓝 …… 088

群青 …… 095

矿物紫 …… 097

钴绿 …… 104

翠绿 …… 106

永固绿 1 号 …… 111

永固绿 2 号 …… 117

土绿 …… 123

第 7 章
褐 - 灰色系列颜料解析

熟赭 …… 131

佩恩灰 …… 133

墨黑 …… 135

浅红 …… 137

第 8 章
主题调色的透明色彩表现

白色建筑的透明色彩表现 …… 142

雪景的透明色彩表现 …… 144

橙色水果的透明色彩表现 …… 146

花卉的透明色彩表现 …… 148

岩壁的透明色彩表现 …… 150

桌面静物的透明色彩表现 …… 152

建筑物倒影的透明色彩表现 …… 154

海面倒影的透明色彩表现 …… 156

有透视感的绿色透明色彩表现 …… 158

明亮绿色的透明色彩表现 …… 162

红色水果的透明色彩表现 …… 166

第 9 章
画家们的调色盘 & 大师作品调色方案

永山裕子 …… 173

阿部智幸 …… 174

阿尔瓦罗和约瑟夫 …… 175

第 1 章

水彩画简史

几个世纪以来,水彩画以其独特的材质魅力深深地吸引着人们,经久不衰。如今,水彩艺术在世界各国也和其他艺术门类一样,同步呈现出现代艺术的特征,多元化的风格及其特有的艺术语言和审美价值使其独立于其他艺术门类。

Chapter 1

水彩画的发展过程

水彩画是一种独立的艺术门类,并以其明快鲜亮的特点独立于艺术之林。相对于其他画种,水彩画特有的留白技法和通透的颜色叠加效果深受人们喜爱。在原始社会,人类还没有创造出语言和文字之前就用绘画的形式来表达自己的认知。在法国与西班牙交界处的比利牛斯山麓藏有大量的史前洞穴壁画,它们的绘画方式和现代水彩画非常类似,都是通过用水和"颜料"进行混合作画。可以说,水彩画是标志人类文化与文明的较早的艺术形式之一。

其实早在战国时期,我国就有了水彩画的雏形。当时人们在帛上作画,虽然现代水彩颜料用的是化学原料和阿拉伯胶,而我国古代的颜料用的是矿物原料和色料明胶,但作画方式和水彩如出一辙。到了我国宋代,官方固定了颜料的制作配比,这种绘画才称为"国画"。

水彩画真正发展成为独立画种,主要得益于英国水彩画家们的不懈努力。随着地质学和制图学的产生,透视学、色彩学原理的完善,水彩画在相应国家的经济、军事等领域发挥了很大的作用,水彩画也因此受到极大的重视,进而演化发展成一种独立的艺术门类。18世纪到19世纪中期,水彩画在英国得到了大范围应用,并在此期间确立了其作为独立画种的地位。基于这样的发展历程,人们通常把英国视作水彩画的发源地。

在英国,水彩画主要用来描绘乡土风情以及作为自然探索相关内容的"插画",被称为"英国水彩画之父"的保罗·桑德比(1725—1809)在绘制大量地形画的过程中进一步推动了水彩画色彩技巧的发展。

18世纪后期,托马斯·格尔丁(1775—1802)致力于对早期的铅笔淡彩绘画形式展开改革,试图摆脱其固有模式。他采用了以灰色打底,而后大胆着色,或者干脆完全改变打底色的方法进行创作。他分别用不同色彩将各种景物直接画在纸上,使淡彩画发展成为多彩的、富有诗意的风景画,也正因为如此,他成为开创现代水彩风景画新纪元的重要画家之一。

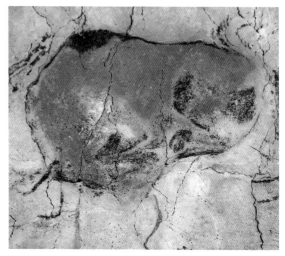

洞穴壁画

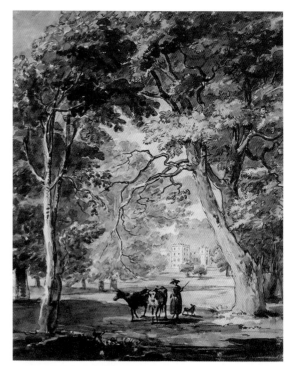

保罗·桑德比的作品《橡树下》

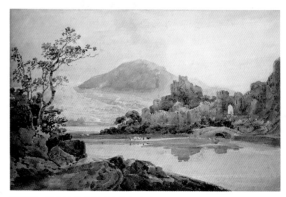

托马斯·格尔丁的作品《卡斯尔康威》

此后，理查德·伯宁顿（1802—1828）进一步奠定了英国水彩画的色彩基础，并使之趋向成熟。他在少年时期随家人移居巴黎，其作品大受法国同行赞赏，并多次获奖，他也成为法国水彩画的启蒙者之一。

与此同时，威廉·透纳（1775—1851）使英国水彩画达到繁荣的顶峰。他既以油画著称，又是水彩画史上的巨匠。他在色彩与空气表现技巧方面做了大量的尝试和革新。他的画解除了线条与淡彩的束缚，使水彩进入色彩表现的新境界，形成了异常独特的风格，成为水彩画发展史上的转折点。他所绘制的大量海景作品用透明的色块将物体与结构融于光色的波动之中，十分动人。透纳还被认为是印象主义的先驱者，他的作品《威尼斯》表现了薄雾笼罩中顷刻即逝的光影弥漫的神奇效果。他的《廷尾湖风景》《达得利堡河上的货船》等名作神奇动人，早已被公认为世界艺术宝库中璀璨夺目的明珠。

19世纪末20世纪初，法国画家保罗·塞尚（1839—1906）的绘画表现手法对后世的影响极深。他认为自然不只是表面的，而是有它的深度。他在水彩画上的留白表现了白色本身机能上的感觉；他的笔触高度概括又准确，给予后世水彩画家许多启发。

20世纪上半叶，俄国抽象表现主义画家康定斯基（1866—1944）创作了第一幅水彩抽象画，画中纯粹地抒发了心灵意象。他以薄薄的奶黄色涂底，用轻灵的笔触勾画出不规则的色彩与形状。画面上，弯弯曲曲的线条、丰富多样的色彩不停地跳动、碰撞，仿佛组成了一部部动人的交响乐。由此，他拉开了抽象绘画的序幕。康定斯基在创作了许多实验性的水彩画后，探究出一种比较稀疏的构图，由感性发挥走向严格自律，创作出一种理性的抽象构成绘画。

与此同时，现代水彩画在美国蓬勃发展，美国已成为20世纪以来新崛起的"水彩画王国"。美国水彩画流派纷呈、画家众多，比较著名的有大卫·理勒·米勒得、安德鲁·怀斯、法兰克·韦伯、查理斯·雷德等。

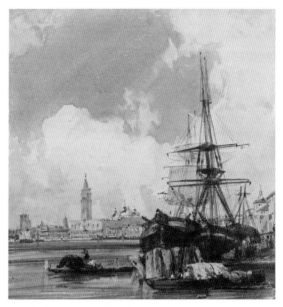

理查德·伯宁顿的作品《港口》

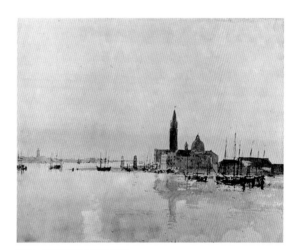

威廉·透纳的作品《威尼斯》

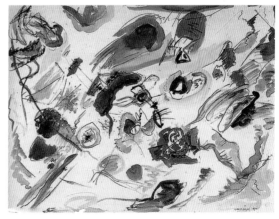

康定斯基的作品《无题》

现在，水彩画不仅在西方兴盛，也在东方蓬勃发展，已成为一个世界性画种。明清时期，西学东渐，西洋水彩画传入中国。清康熙年间，传教士郎世宁（1688—1766）来华，并任清王朝的宫廷画师，他常使用水彩画工具作画。此后，有不少英国水彩画家来到中国。西洋水彩画的性能特点与中国传统绘画的艺术情趣具有异曲同工之妙，这使西洋水彩画很快得到国人的欣赏、接纳，并被一些画家借鉴。由此水彩画在我国的艺术园地逐步成长并有了很大的发展。

如今一大批新一代的水彩画家勇于开拓创新，基本摆脱了传统水彩画模式，着力表现现代人的精神面貌、审美观念和情趣追求，使水彩画的题材内容不断拓展和深化，表现形式和技法丰富多样——既有写实的，也有写意的，还有抽象的。观念的发展、素材的广泛运用，影响了绘画的表现方法。随着水彩画画法的不断突破，中国水彩画逐步形成具有现代感的多样化的艺术样式。

水彩画作为独立画种传入中国，很快就被中国民众接受，并逐渐在中小学普及开来。现在，不仅美术院校开设了水彩画教学课程，而且其他高校、中小学在美术及色彩基础教学中常采用水彩来组织教学，以培养学生的色彩表现能力，使学生掌握色彩知识。水彩画在绘画训练中发挥着日益重要的作用，占据着不可替代的地位。

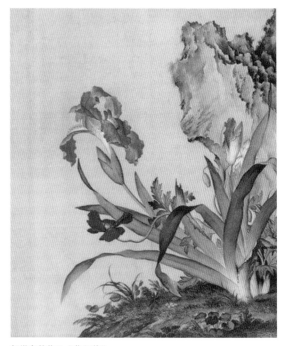

郎世宁的作品《鸢尾花》

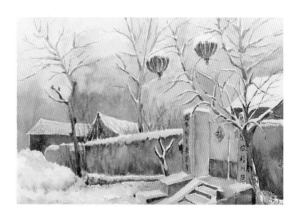

朱安云的作品《过年了》

刘波的作品《那片海》

早期著名水彩画家及其代表作

1. 保罗·桑德比（1725—1809）

保罗·桑德比是英国绘画史上最早使用水彩颜料作画的画家之一，在他以前人们只画单色水彩和素描淡彩。他的创造性研究和试验为这种画法赋予了可能性。他的画法是在描画好的草图上进行水彩着色，而且他还喜欢在风景画上加一些人物，使画面显得更生动，更富有生活气息。他的绘画技法格外受人重视，得到了很大的发展。

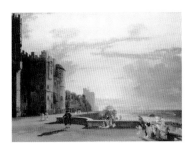

《阳台上的温莎城堡》

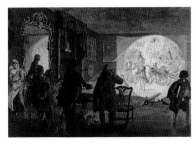

《魔法照明》

2. 托马斯·格尔丁（1775—1802）

托马斯·格尔丁毕生致力于水彩着色技法的研究，他的绘画方式从传统的先打灰底再上色，转变为用暖色打底，集中增强景物的氛围，并用光的分布来突出对比。他的作品用色明暗协调，线条流畅，笔触生动。他利用水彩明快、透明的特点，表现出如同油画般强烈的光色效果，这足以证明他的才华。

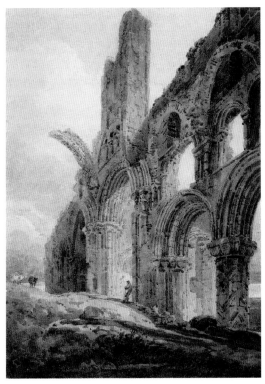

《废弃的建筑》

《清晨》

3. 威廉·透纳（1775—1851）

威廉·透纳是英国杰出的画家，一生创作了几百幅油画、几千幅水彩画和速写，给英国艺术领域注入了巨大的活力。他大胆地用丰富的色彩来表达光的效果，使水彩画发生了深刻变化。他在绘画的色彩处理上已经呈现出印象派的某些特征，因此有"印象派先驱者"之称。《议会大厦的大火》是他最完美的作品之一，表现出他在色彩和绘画技法运用上的高深造诣；其后的印象派的绚丽的光色变化，几乎都在他的笔下出现了。《威尼斯落日》的整个画面色彩缤纷、虚实交错，光和色的变化使画面呈现出深远的空间感，表现出无限高远、辽阔、清新而庄严的意境，绚丽的色彩表达出浓郁的诗意。他的水彩画的特点是"善于用色彩表达出空气感"。

《议会大厦的大火》

《威尼斯落日》

4. 大卫·考克斯（1783—1859）

作为著名的水彩画家，大卫·考克斯擅长用水彩颜料表现自然情趣与气氛，画风明朗而活泼，他也因此取得具有创造性的成就。他的《薇薇安街区》是当时难能可贵的用水彩画表现具有情节内容的作品，他以严谨的造型、出色的技巧和阴沉的色彩描绘出具有社会意义的题材，并传达出压抑、低沉的情调。

《巴黎街道》

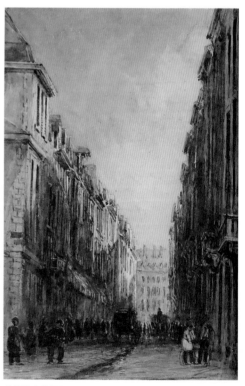

《薇薇安街区》

当代水彩画家及其代表作

1. 安德鲁·怀斯（1917—2009）

　　安德鲁·怀斯善于运用以精致逼真为特点的写实手法，描绘美国乡间的自然风土、人物，以敏锐的观察力捕捉视觉瞬间，同时以丰富的联想将生活中的细节化作令人感动的画面。安德鲁·怀斯的艺术启发了美国"照相写实主义"绘画流派，他是美国最伟大的画家之一。

《亚当的棚子》

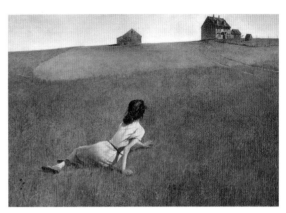

《克里斯蒂娜的世界》

《紫罗兰色》

2. 威廉·卢梭·弗林特（1880—1969）

　　威廉·卢梭·弗林特生于苏格兰爱丁堡，曾当选英国皇家水彩画学会（现为皇家水彩画学会）主席，1947年被封为爵士。在访问西班牙期间，弗林特创作了大量西班牙风土人情题材的作品，令人印象深刻。弗林特在水彩画领域获得了巨大的成功，其作品受到艺术评论家们的广泛好评。

《威灵顿》

3. 约瑟夫·祖布科维奇（1952—）

在从事水彩画创作的数十年职业生涯中，约瑟夫·祖布科维奇的足迹遍及世界各地。他举办展览无数，荣获各类大奖200余次，出版过5部DVD示范光盘，多次登上世界知名艺术杂志的封面，他的作品被多家美术馆收藏。

《城市一角》

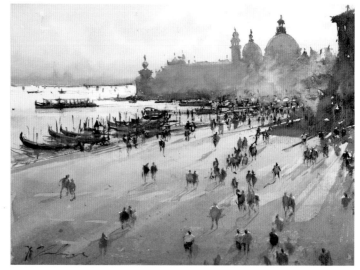

《威尼斯水城》

4. 史蒂夫·汉克斯（1949—2015）

史蒂夫·汉克斯是美国现实主义水彩画家、人文主义画家，美国著名水彩艺术家之一。他创作了大批的优秀水彩画作品，获得了很多奖项。史蒂夫·汉克斯以儿童和妇女为主要创作对象，他的作品充满了生活的气息，让人一见就会怦然心动。

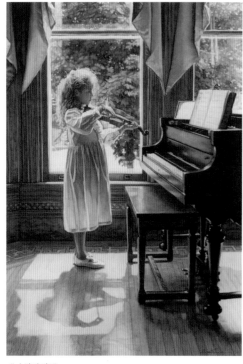

《小演奏家》

《清晨》

第 2 章

了解水彩颜料

对于水彩画的初学者来说,选购合适的画材是开始学习的第一步,本章为大家介绍在画材店可以轻松购买到的水彩颜料。水彩颜料主要分为透明水彩颜料和不透明水彩颜料。本书中的作品是用透明水彩颜料绘制的。透明水彩颜料重叠后还能透出下面的颜色,不透明水彩颜料则有遮盖效果,因此透明水彩颜料适用于表现轻透的感觉。

Chapter 2

透明水彩颜料的最大特点是色彩透明度高，颜色叠加时着色较深，富有层次感。在用透明水彩颜料作画时不使用白色颜料，而是把绘画所用的水彩纸的颜色作为白色进行创作。虽然颜料的颜色数量不多，但通过混色可以满足创作需求。另外，即使颜色的名称相同，如果颜料的品牌不同，颜色的深浅也有区别，所以通过加减颜料或混合各种颜色调配出新的颜色也是一种乐趣。水彩颜料有管状、块状固体、液体和水彩棒等几种形式。透明水彩颜料主要分为固体水彩颜料和管状水彩颜料两种。

水彩颜料是由研磨得很细的色素粉末、阿拉伯胶、甘油和润湿剂组成的。阿拉伯胶和甘油使颜料被水稀释后，其中的色素粉末能够均匀地吸附在纸张上，而润湿剂则起到让颜料被稀释后能够均匀流动的作用。

在买新颜料时要考虑其特性，才能搭配出一套从不同品牌产品中优选得来的颜料。既然可以进行混色，就不必将市面上所有的颜料悉数买下。大家可以通过将很少的几种基础色混合，得到大部分需要的颜色。通常只需要购买红、黄、蓝三原色的冷、暖色各一种，再加上几种不饱和色就够了。

固体水彩颜料

固体水彩颜料是块状的颜料，在使用前需要用水调和。固体水彩颜料携带方便，非常适合在旅游时使用。

笔者用过的固体水彩颜料主要有3个品牌，分别为温莎牛顿、史明克和白夜。

1. 温莎牛顿

温莎牛顿根据每一种色素的特质，以一些经济型的色料替代了一些高价的色料，从而制造出性能不错且价格较低的系列产品。温莎牛顿固体水彩颜料的特点是色彩明亮，晕染流畅，拥有良好的透明度，可随意调色（混色后色相明确）。

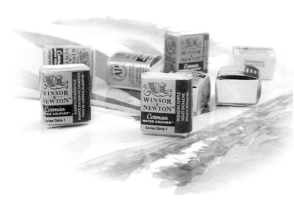 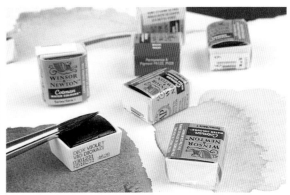

2. 史明克

史明克为德国品牌，它的固体罐装水彩颜料是所有固体水彩颜料中最精致的。其产品分为学院级固体水彩颜料和大师级固体水彩颜料，它们的区别是配色不同。学院级固体水彩颜料清透鲜艳，颜色的饱和度较高。大师级固体水彩颜料颜色亮丽，水痕特别漂亮，混合后层次分明。

3. 白夜

白夜是俄罗斯品牌，其颜料块比较大，性价比高。其产品分为学生级固体水彩颜料和艺术家级固体水彩颜料，这些颜料稳定性好，耐光性强，不易氧化，可长时间保存。白夜固体水彩颜料的色粉研磨细致，具有较好的染色性，颜色非常浓郁。

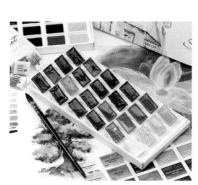

第 2 章 了解水彩颜料

管状水彩颜料

　　管状水彩颜料是人们常用的水彩颜料，具有调色方便、水溶性较好的特点。相对于固体水彩颜料，管状水彩颜料的颜色要更加鲜艳，而且更易混色（尤其是在画大幅作品的时候要用管状水彩颜料）。

1. 荷尔拜因

　　荷尔拜因是日本品牌，包装精致。其水彩颜料的颜色非常清新，在调色时色调的扩散不是太顺滑，这反而使色调更容易控制，适合新手。

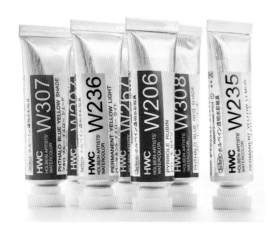

2. 格雷姆

　　格雷姆是美国品牌，其产品的价格比较高。格雷姆水彩颜料的颜色扩散性非常好，颜色鲜艳，由于色料加得很足，所以该品牌的颜料非常耐用，蘸一点就能画一大片区域，特别适合画大幅的画。

3. 美利蓝

　　美利蓝为意大利品牌，其颜料色素的含量较高，分为4个等级，扩散效果是各个品牌中最好的，混色非常自然，适合画比较柔和的效果。美利蓝颜料的颜色较淡，在湿画时扩散最为明显，初学者比较难掌控。

水彩颜料包装上的信息

　　越来越多的厂家在水彩颜料包装上标注出了颜料包含的色素，大家应该根据这些色素而非仅通过产品名来选购水彩颜料。本书案例均用荷尔拜因24色盒装水彩颜料绘制，这里介绍一下荷尔拜因水彩颜料的包装信息。在颜料管上会标注色名、使用的颜料名、透明性、耐光性、容量以及厂家的产品等级等信息。

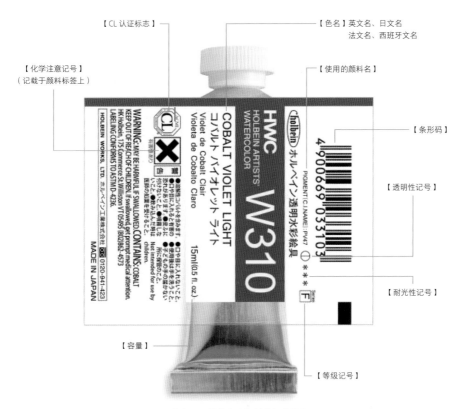

荷尔拜因管状水彩颜料的标签信息

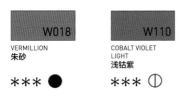

颜料的识别标记

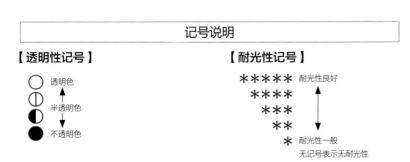

颜料厂家所使用的每种色素都有一个对应的编号,很方便大家记忆,有了编号就不需要记一大堆化学名词了。由于各种色素的合成制造方式不同,其耐久性也会有差异,大家只需要记住耐久性好和差的色素的编号,然后通过标签上的编号就能够知道这种颜料的耐久性。下表列出了水彩颜料中常用色素的编号。如果在一种颜料中既含有高品质的色素又含有低品质的色素,则颜料的整体质量会受到低品质色素的影响。

颜色	低品质的色素	高品质的色素
黄	PY1、PY1:1、PY24、NY55	PY3、PY35、PY37、PY40、PY42、PY43、PY53、PY97、PY153
橙	PO1、PO13、PO34	其他所有的橙色素
红	除PR5、PR6、PR7、PR9、PR48:4、PR88MRS以外所有编号小于100的红色素	除PR105、PR106、PR112、PR122、PR146、PR173、PR177、PR181以外所有编号大于100的红色素
紫	PV1、PV2、PV3、PV4、PV5:1、PV23BS、PV23RS、PV39	其他所有的紫色素
蓝	PB1、PB24、PB66	其他所有的蓝色素
绿	PG1、PG2、PG8、PG12	其他所有的绿色素
棕	NBr8、PBr8、PBr24	其他所有的棕色素

水彩颜料的透明和不透明特性

光透过颜料在底层的白色纸面上反射再到达人眼的量值被定义为颜料的透明度。透明的颜料可以让人们看到纸面的白色,不透明的颜料则不行。向不透明的颜料中加水可以提高其透明度,但会损失其颜色的强度。当需要通过叠色来表现想要的颜色效果时,最好选择透明或半透明的颜料。

水彩颜料的透明度分为透明、半透明和不透明等级别,通过颜料管上的标识来看,荷尔拜因水彩颜料的软管上标识的透明标记有○◐◑●4种圆形透明度符号。

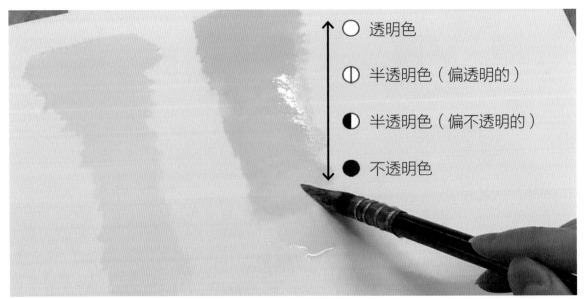

○ 透明色

◐ 半透明色(偏透明的)

◑ 半透明色(偏不透明的)

● 不透明色

通过实验，即用不同透明度的颜料对同一条黑线进行覆盖上色，可以发现透明度高的W239金黄完全无法覆盖黑线，具有不透明特性的W230那不勒斯黄则可以覆盖住黑线。

水彩颜料的颗粒沉淀

有的透明水彩颜料在有粗颗粒的水彩纸上会产生颗粒沉淀，如群青、钴蓝、煤黑、土黄、朱红、土红等，它们不适合用于大面积浓重着色，但大家可以利用其沉淀特点在水彩纸上画出特殊效果。例如，浅群青的颗粒沉淀效果较强，暗红酞青蓝的颗粒沉淀效果较弱。

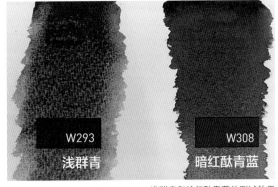

浅群青和暗红酞青蓝的测试效果

水彩颜料的色粉粒子会沉淀在水彩纸的凹痕里面，表现出一种接近沙子的质感，称作"颗粒感"。荷尔拜因W293浅群青干后颗粒感就极强。

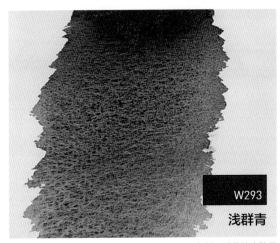

颜料干透的放大效果

水彩颜料的染色特性

颜色附着在纸上，称为"染色"。如果不想让颜色轻易地从纸面上擦掉，可以选择容易染色的颜料。不易染色的颜料有时会让画面的色彩层次更丰富。

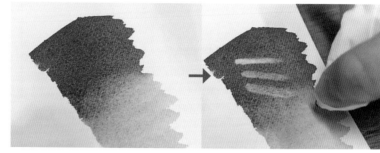

不易染色的颜料在未干时很容易从纸面上擦掉

粗颗粒的颜料容易被擦掉，细颗粒的颜料不易被擦掉。当上色的纸张干燥以后，用纸巾擦一下已经上色的部分，如果颜料颗粒很细，由于其能够渗入纸张纤维中，即使干燥以后也不易被擦掉。

如果需要通过洗色去掉颜料，应选择不易染色的颜料。反之，如果需要通过洗色、刮擦、撒盐等方式来露出底层颜色，则要选择易染色的颜料。

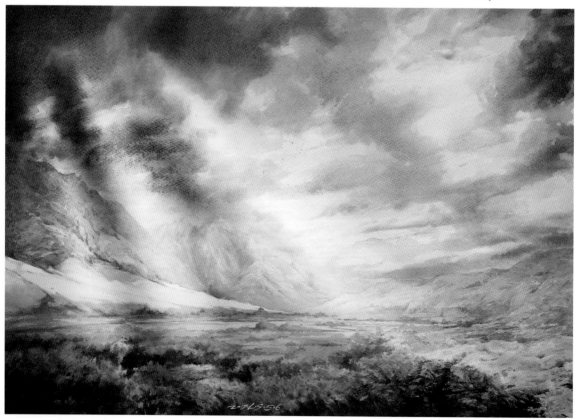

在颜料未干时用笔蘸水擦掉颜色，表现从云端照射下来的光线

透明水彩颜料的染色性能测试对比

　　了解透明水彩颜料的染色性能，能够体会水彩画的创作趣味，也可以有更多的手法来处理画面，例如用水直接在画面中对颜料进行"水洗""揉搓"等。下面测试24种荷尔拜因水彩颜料的染色性能，可以发现容易染色的颜料（如W019朱砂）会留在纸上，不易染色的颜料（如W010胭脂红）会被洗去。

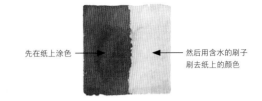

先在纸上涂色　　然后用含水的刷子刷去纸上的颜色

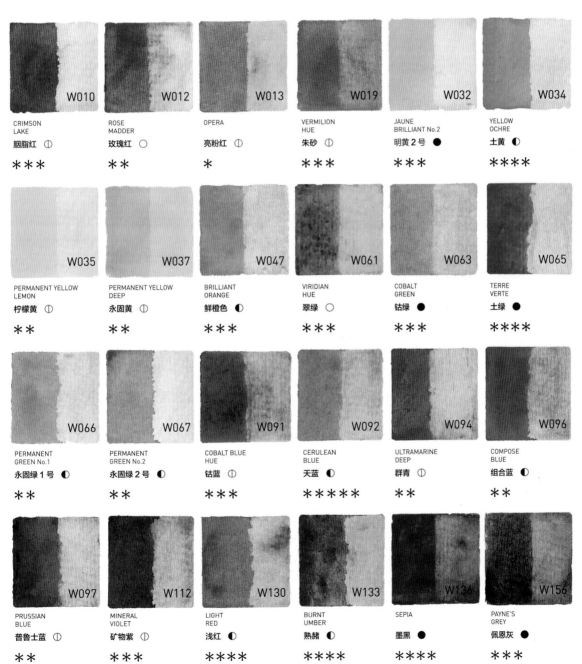

W010 CRIMSON LAKE 胭脂红 ◐ ✳✳✳	W012 ROSE MADDER 玫瑰红 ○ ✳✳	W013 OPERA 亮粉红 ◐ ✳	W019 VERMILION HUE 朱砂 ◐ ✳✳✳	W032 JAUNE BRILLIANT No.2 明黄2号 ● ✳✳✳	W034 YELLOW OCHRE 土黄 ◐ ✳✳✳✳
W035 PERMANENT YELLOW LEMON 柠檬黄 ◐ ✳✳	W037 PERMANENT YELLOW DEEP 永固黄 ◐ ✳✳	W047 BRILLIANT ORANGE 鲜橙色 ◐ ✳✳✳	W061 VIRIDIAN HUE 翠绿 ○ ✳✳✳	W063 COBALT GREEN 钴绿 ● ✳✳✳	W065 TERRE VERTE 土绿 ● ✳✳✳✳
W066 PERMANENT GREEN No.1 永固绿1号 ◐ ✳✳	W067 PERMANENT GREEN No.2 永固绿2号 ◐ ✳✳	W091 COBALT BLUE HUE 钴蓝 ◐ ✳✳✳	W092 CERULEAN BLUE 天蓝 ◐ ✳✳✳✳✳	W094 ULTRAMARINE DEEP 群青 ◐ ✳✳	W096 COMPOSE BLUE 组合蓝 ◐ ✳✳
W097 PRUSSIAN BLUE 普鲁士蓝 ◐ ✳✳	W112 MINERAL VIOLET 矿物紫 ◐ ✳✳✳	W130 LIGHT RED 浅红 ◐ ✳✳✳✳	W133 BURNT UMBER 熟赭 ◐ ✳✳✳✳	W136 SEPIA 墨黑 ● ✳✳✳✳	W156 PAYNE'S GREY 佩恩灰 ● ✳✳✳

用群青和土绿两种颜料做测试，在试管中用水把若干颜料分别稀释，放置一段时间后进行观察。其中，左边的试管呈现了颜料刚刚完全溶解时的状态，右边的试管呈现了溶解的颜料放置一段时间后的状态。

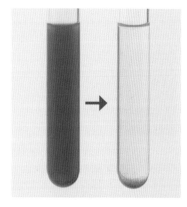

群青：颗粒粗大且厚重，几乎都沉淀在了试管底部，不容易渗入纸张的纤维中

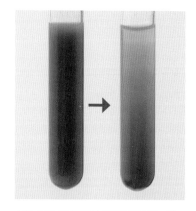

土绿：很细的和略粗大的颗粒混合在一起，因此一部分悬浮在水中，另一部分则沉淀在试管底部，比较容易渗入纸张的纤维中

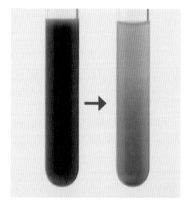

群青+土绿：经过一段时间以后，群青的颗粒已经沉淀，但土绿的颗粒还悬浮在水中

颜料在纸张的凹陷纹理中沉淀，呈现出的斑点状态被称为"颗粒化"。由于纸张的纹理粗细不同，画面会呈现出不同的变化

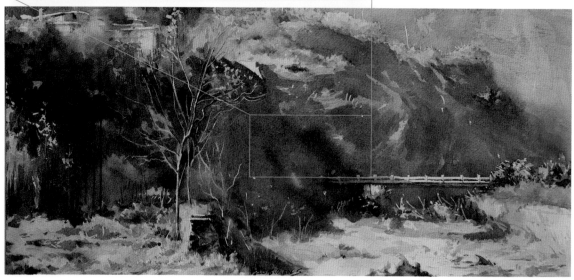

水彩颜料在颜料盒中的排列顺序

在调色时由于画笔蘸了水,难免会将颜料盒中邻近的颜料混合,这样颜料就不纯了。为了让颜色更加准确,应该尽量将相近色放到一起,这样即使它们相互混合也不会影响总体色系的表现。

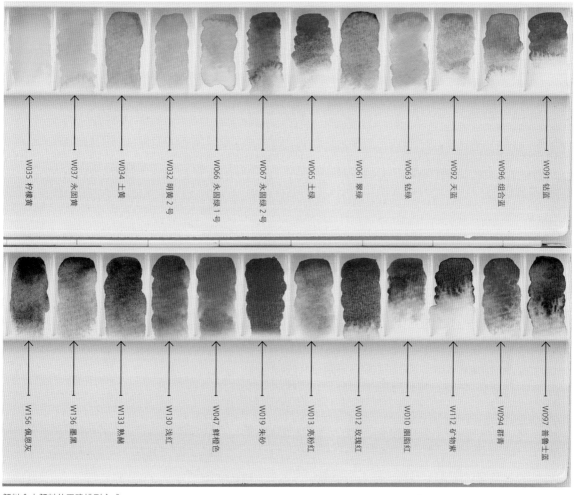

颜料盒中颜料的正确排列方式

水彩颜料的选购建议

从色彩理论(本书后面的章节会涉及这方面的知识)上讲,以红、黄、蓝为三原色的基础颜料能够混合出各种颜色。有些颜料混合后颜色会显得灰暗(鲜艳度降低),初学者应尽量少用3种以上的颜料进行混合。荷尔拜因水彩颜料有400多种颜色可选,初学者可以先购买基础色,如18色颜料套装,再根据需要购买单独的颜料。荷尔拜因推出的古风色系与和风色系就是专门针对特殊人群研制的颜料套装。

绘制出带有透明感的画面

使用透明水彩颜料绘制出的作品，其魅力在于有着水润透明的色调。不过，让画面变得有透明感，并非把颜料用很多水稀释就能办到。在水彩颜料中，一部分有很强的透明特性，另一部分只有半透明的特性。利用颜料的透明特性与半透明特性进行合理搭配，能够使画面获得更加清新的表现。

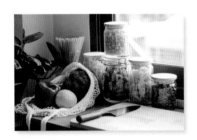

如果仅用透明色来描绘，作品的真实感就会降低

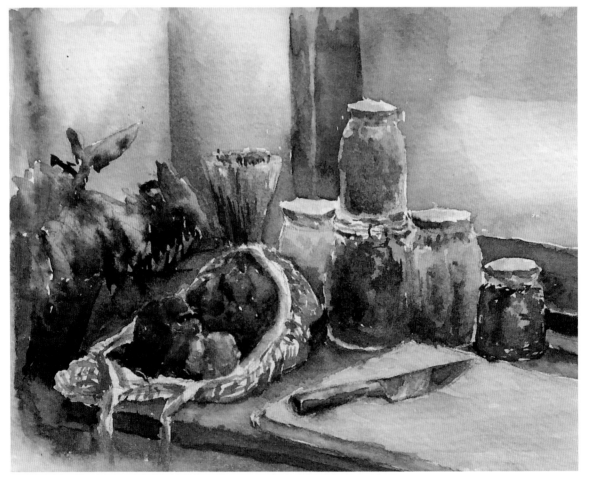

背景色是由3种颜料混合而成的昏暗的灰色

第 3 章

水彩画绘制工具及色卡

水彩纸按纹理分为细纹理（热压）、中粗纹理（冷压）、粗纹理3种。细纹理水彩纸的表面非常光滑，适用于细节表现，颜料在纸的表面会更易流动，从而形成独特效果。中粗纹理水彩纸的表面粗糙度中等，颜料在其表面能够均匀扩散。这种纸也有一定的细节表现能力，是常用的种类。粗纹理水彩纸的表面非常粗糙，适用于表现肌理，但不能用于表现细节。不管是哪种材质的画笔，都对水彩画的最终效果有着重要的影响。色卡是查看颜色的重要工具，大家最好亲自制作。

Chapter 3

水彩纸与写生簿

很多初学者用最好的画笔和颜料来练习某一技法,但仍然失败了,他们以为是自己的能力不足,其实是因为纸张不合适,无法实现这一技法。水彩纸是一种专门用来绘制水彩画的纸,它的吸水性和磅数超过一般纸,纸面的纤维也较多,不易因重复涂抹而破裂、起毛球。细纹理水彩纸的亲水性极佳,适用于平面画法,如绘制植物图谱及插图等;中粗纹理水彩纸适合用海绵等工具轻轻擦拭的绘画技法;粗纹理水彩纸适合绘制大幅作品。从品牌方面讲,康颂的巴比松、梦法儿和LANA的性价比不错,霍多福、阿诗和法比亚诺的全棉水彩纸效果更好,但价格非常高。笔者最近常用的是宝虹牌全棉水彩纸,其性价比高,纹理可根据自己的需要选配。

细纹理水彩纸

中粗纹理水彩纸

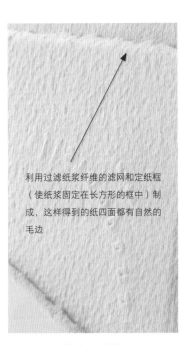

利用过滤纸浆纤维的滤网和定纸框(使纸浆固定在长方形的框中)制成,这样得到的纸四面都有自然的毛边

粗纹理水彩纸

好的水彩纸是用100%的棉浆经手工或圆网工艺制成的,pH值为7(无酸)。100%棉浆的纸不一定都是中性无酸的,只有无酸纸才不会因时间长而发黄变色。

如果大家要前往风景优美的地方,带着水彩写生簿是不错的选择。水彩写生簿在美术用具专卖店可以买到,大家可以根据自己的喜好选择不同的尺寸。

水彩写生簿

画笔

水彩笔分为圆头笔、平头笔、扁头笔等。初学者可以只选择常用的画笔，不需要准备太多。这里介绍一下画笔的种类，在实际绘画时不会用到这么多。在选择画笔的时候应该选择吸水性好、笔毛柔软规整的。羊毛、松鼠毛、貂毛等材质的画笔较为高档。

羊毛刷（用于刷水和大面积的颜色涂抹）

宽头笔（用于平涂）

扁头笔（用于画块面）

画笔是按号数来区分大小的，每个号的画笔有不同的用处。本书中的图例都不太大，所以用的是号数比较小的画笔。

16号平头笔

14号斜头笔

16号尖头笔

14号圆头笔

勾线笔（用于画线）

貂毛笔（用于勾勒细节）

毛笔（储水量大）

自来水笔（旅行专用）

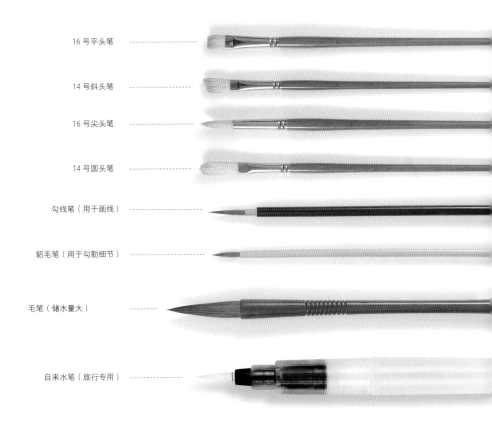

画笔比较容易清洗，在水中晃动画笔就可以洗掉粘在笔毛根部的颜料。画笔应充分晾干后保存，否则有可能生霉。此外，尼龙毛制的画笔虽然笔腰弹力大，适合画出锋利的线条，但如果保存不当，笔尖容易卷曲。卷曲了的笔毛可以用热水冲洗。在保存画笔时要特别注意不能用重物压笔尖。

练习画出各种不同的笔触

在购买了画笔之后要试用一下,根据笔毛的软硬、宽窄及笔尖的形状来选择绘画时所用的笔。粗头笔吸水性好,笔毛比较柔软,适用于大幅画的绘制;尖头笔和勾线笔的笔尖锋利,适用于描绘细节和起稿;貂毛笔适用于绘制极细致的部位,如毛发等。下面用不同的画笔进行练习。

粗头笔　　　　　　　　　　　　　细头笔

圆头笔的笔头有一定的宽度,适合平涂。在采用干皴画法时,可干枯用笔

细笔的笔尖可绘制出细线条,用于丰富画面细节

斜头笔可均匀填涂大面积的画面,其方形的笔锋适合绘制边角处

细笔的笔毛质感较硬,可用于绘制有力的线条和各种直线

方形的笔头易绘制出棱角,如墙面和路面的砖块

可通过绘制曲线来测试笔锋的灵活性,一支优质的画笔的吸水性应该很强

倾斜笔尖并适当控制笔的力度即可画出任意造型的笔触

中型细头笔适合晕染细节,可通过蘸取大量的水来控制晕染过渡色

平头笔的侧锋可用于绘制细线,若控制得好,也能产生不错的效果

这种自来水笔的使用非常方便,在笔杆里加水,再轻压笔杆,水就会从笔尖流出来,在使用时要控制好力度

其他水彩画绘制工具介绍

绘制水彩画的辅助工具比较多,许多辅助工具是作画时必备的,能给大家带来许多方便,下面介绍几种最常用的辅助工具。

1. 水溶裱画胶带纸

这是一种带背胶的胶带纸,刷水就能使背胶融化,它可直接将水彩纸裱到画板上,方便、省事。

2. 海绵

这是一个替代毛巾的工具,涮笔后用海绵吸去多余的水分,比起甩笔显得更优雅,且能使画笔更干净。

3. 可塑橡皮

可塑橡皮的优点是不会伤及纸面,水彩纸的表面比较脆,用铅笔打形后可以用柔软的可塑橡皮擦去打形痕迹。

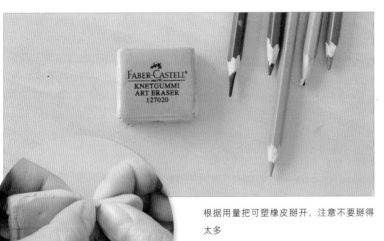

根据用量把可塑橡皮掰开,注意不要掰得太多

在掰的时候可以看出这种橡皮比较软

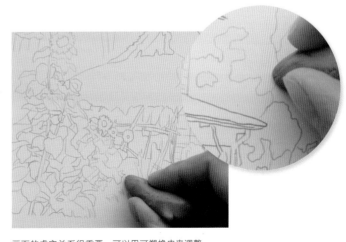

注意把可塑橡皮捏出一个尖,以便精确地擦除线条

画面的虚实关系很重要,可以用可塑橡皮来调整

自制色卡

初学者刚接触水彩颜料,面对各种颜料可能分不清,在画一个具体的物体时,更是无法掌握水和颜料的用量。最好的方法是先亲自在水彩纸上手绘一张色卡,把不同浓淡的渐变色绘制出来,在绘画时对着色卡进行查找,这样心里就有数了。亲自制作色卡,不仅可以熟悉水彩颜料,还能锻炼手感。

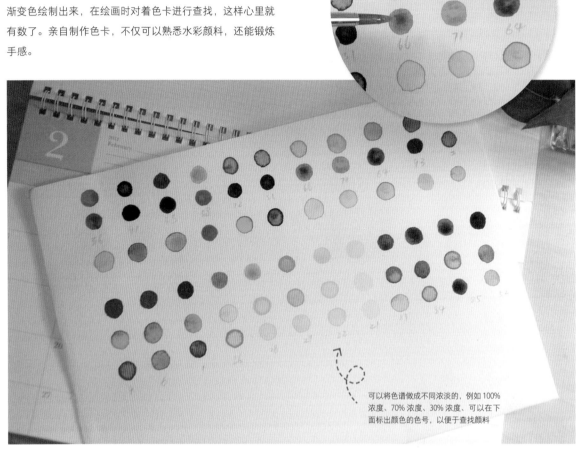

认真绘制并标记色号

可以将色谱做成不同浓淡的,例如100%浓度、70%浓度、30%浓度,可以在下面标出颜色的色号,以便于查找颜料

当大家的绘画水平越来越高,可以自如掌控颜色的浓淡之后,就可以给自己制作更高端的色卡,例如双色混合色卡、三色混合色卡等。

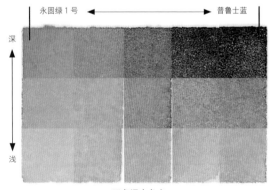

双色混合色卡

永固绿1号 ← → 普鲁士蓝

深 ↑ ↓ 浅

三色混合色卡

翠绿
天蓝
柠檬黄

第 4 章

调出想要的水彩颜色

绘制水彩画,为了调出明亮的二级色或过渡色,在调色时要选择两种尽可能接近的颜色。例如用红色和蓝色混合得到了紫色,但紫色的饱和度取决于红色和蓝色的选择,为了得到鲜亮的紫色,要选择偏蓝的红色和偏红的蓝色。如果想调出发灰的颜色,则要尽量选择互为补色的颜色,如绿色和红色。

Chapter 4 ——

色彩三原色

在计算机上制作图像时通常使用RGB颜色，RGB颜色可以用于计算机屏幕显示。如果要在纸上印刷，则需要使用CMYK颜色，绘制水彩画和在纸上印刷的原理一样。三原色指色彩中不能再分解的3种基本颜色，三原色可以混合出所有颜色。水彩颜料调配的三原色的混合色为黑色，而光学三原色的混合色为白色。在本书中只讨论水彩颜料调配的三原色，即红色、黄色和蓝色。

从三原色示意图中可以看到，橙色是由红色和黄色混合而成的，紫色是由红色和蓝色混合而成的，绿色是由黄色和蓝色混合而成的，黑色则由红色、黄色和蓝色3种颜色混合而成。

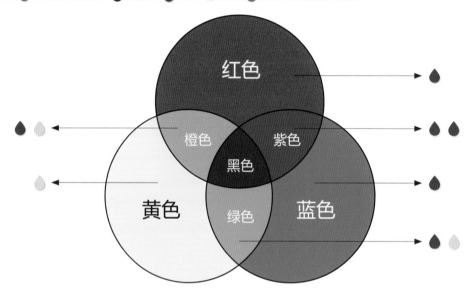

在水彩颜料中没有纯正的红、黄、蓝三原色，只是有些颜色偏黄或偏红，例如柠檬黄和胭脂红。柠檬黄含有极少量的蓝色成分，所以偏冷，而胭脂红也含有少量的蓝色成分。以下是对柠檬黄、胭脂红和土绿的简单分析。

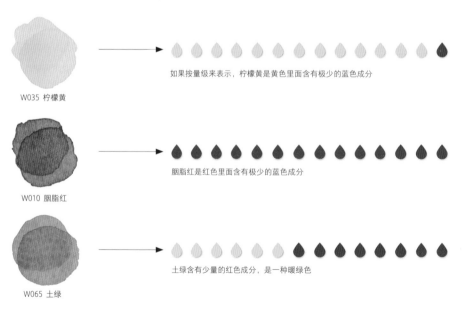

W035 柠檬黄
如果按量级来表示，柠檬黄是黄色里面含有极少的蓝色成分

W010 胭脂红
胭脂红是红色里面含有极少的蓝色成分

W065 土绿
土绿含有少量的红色成分，是一种暖绿色

由于每种颜料的矿物质特性不同，所以它们在纸上的表现也不同。两种或多种颜料混合后并不是三原色简单的相加，而是由颗粒沉淀、透明度、色度、化学反应、用水量以及纸面等因素共同决定了颜色的显现。当然，大家需要经过大量练习才能获得这些调色经验。在本书中笔者力求精准地找到一定的调色规律，因此使用了大量色卡，并用色卡和三原色共同标识出混色状况（注意，本书三原色示意图中的●红、●黄和●蓝仅用于表示颜料里含有该成分，并不代表其精确含量）。

下面在24色水彩颜料中选出6种颜色近似于三原色的颜料，如果不考虑其他因素，从理论上讲，大家通过这6种颜料可以调出本书需要的所有颜色。这6种颜料有冷暖变化，这些冷暖色调都是相对而言的。

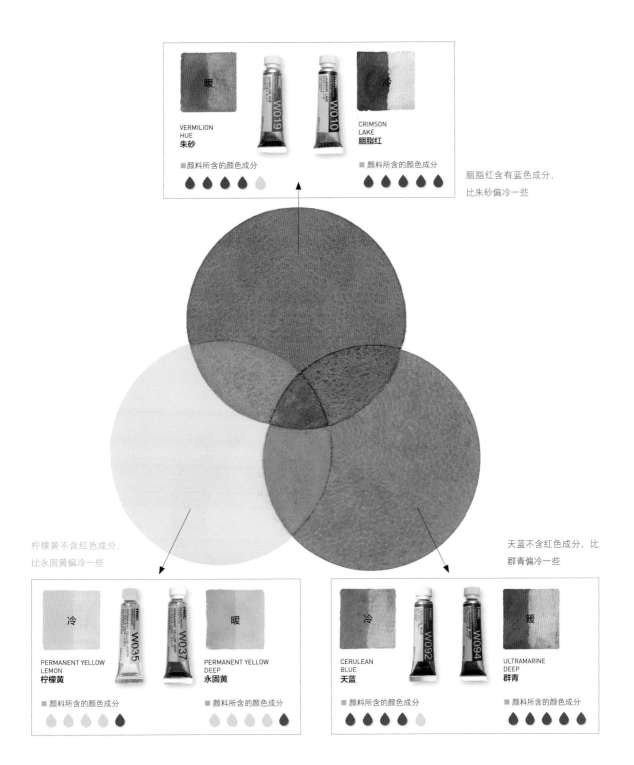

第4章 调出想要的水彩颜色　029

决定水彩颜色的三大要素

水彩颜色是由色相、明度和纯度三大要素决定的,其中色相即颜色的相貌。色相是区分颜色的主要依据,是颜色的最大特征。明度则是颜色的明暗程度,也就是深浅差别。纯度是指颜色的鲜艳度,在计算机领域也叫饱和度。

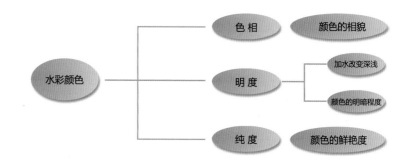

水彩颜色的色相

将所有颜色用三原色环状方式排列,就能得到一个过渡色的色相环。如果想得到与色相环接近的颜色,用较接近的颜料进行混合并微调即可。

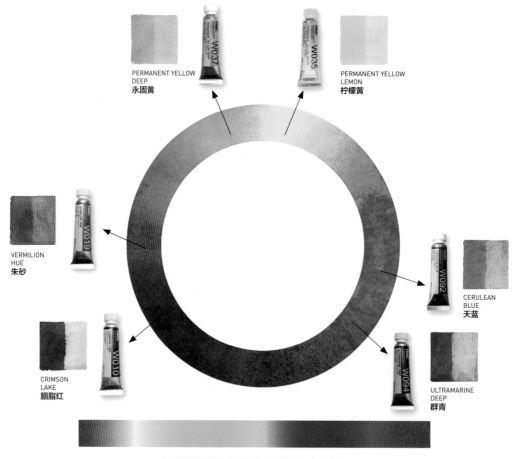

色相环展开后的理想效果(计算机中的色谱)

水彩颜色的明度

水彩颜料的颜色的深浅是通过加水量的不同来调节的。加水量较多，纸张的白色就能透过颜料反映出来，这样就能得到比较浅的颜色。这种浅色通常用于表现物体的受光面等部分。

颜料加水后，其颜色产生不同的明度

不同明度可塑造物体的阴影

颜色的明度包括了两个方面，一是某一颜色本身的深浅变化（例如加水稀释颜色变浅），二是不同颜色间存在的明度差异（例如永固黄比熟赭显得更亮）。

将上面的混色色卡进行灰度处理，可以明显地看出颜色的明度变化。

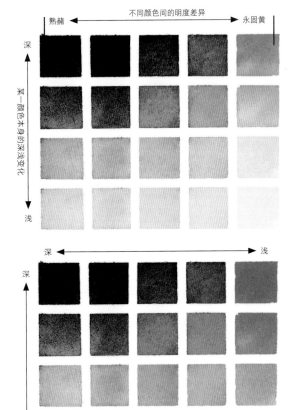

水彩颜色的纯度

在绘画时,颜色纯度的使用带有主观因素,例如纯度高的用在亮面、前景或物体固有色上,纯度低的用在暗面或远景处。如果一种颜料里面包含红、黄、蓝3种成分,其颜色多半会比较灰,也就是纯度低(不够鲜艳或饱和度低)。提高纯度的方法是在调色时尽量选择原色少于3种的颜料。

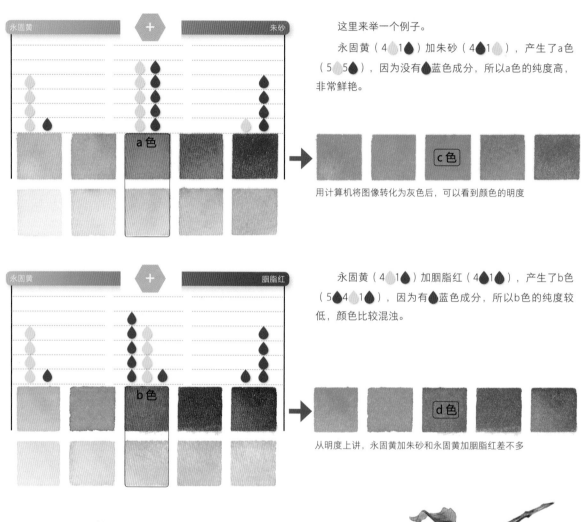

这里来举一个例子。

永固黄(4●1●)加朱砂(4●1●),产生了a色(5●5●),因为没有●蓝色成分,所以a色的纯度高,非常鲜艳。

用计算机将图像转化为灰色后,可以看到颜色的明度

永固黄(4●1●)加胭脂红(4●1●),产生了b色(5●4●1●),因为有●蓝色成分,所以b色的纯度较低,颜色比较混浊。

从明度上讲,永固黄加朱砂和永固黄加胭脂红差不多

以画橘子为例,在绘制受光面时,使用的a色较多,绘制反射面时使用b色(混浊的颜色会让画面"退"到后面)。从明度上讲,c色和d色的明暗是一样的。从纯度上讲,因为b色掺杂了一点●蓝色成分,所以a色和b色是有区别的。如果在绘画时善于掌控颜色的纯度,将会有更多的余地来表现精彩的画面效果。

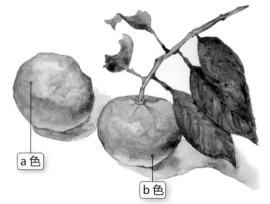

开始简单调色

在24色水彩颜料中选出6种颜色近似于三原色的颜料,通过这6种颜料调出本节所需的颜色。下面遵循上一节的理论,对这些颜色进行两两搭配。

当光线照射在物体上时,会在物体上产生受光面和背光面。在一般情况下,物体受光面的颜色会比较鲜艳,而背光面的颜色会较为昏暗。当把天蓝和柠檬黄混合时,因为它们都没有红色成分,所以可以得到用来处理受光面的鲜艳的绿色;而将天蓝与含有红色成分的永固黄混合后,会得到一种比较昏暗的绿色,可以用于处理背光面。

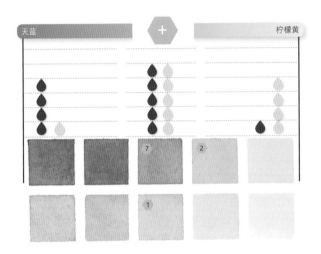

1 受光面鲜艳的绿色
4 背光面昏暗的绿色
2 受光面鲜艳的绿色
3 背光面昏暗的绿色

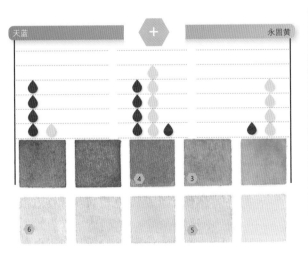

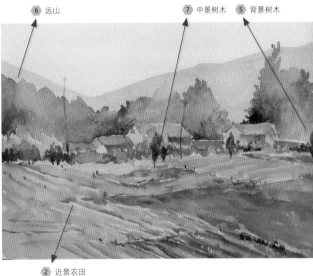

6 远山
7 中景树木
5 背景树木
2 近景农田

第4章 调出想要的水彩颜色 033

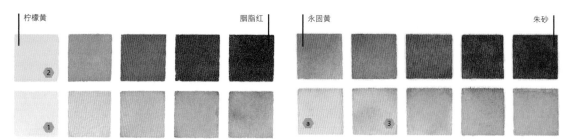

柠檬黄可以直接用在明度或纯度都高的受光面，但是当用在阴影部分时需要混合其他颜色

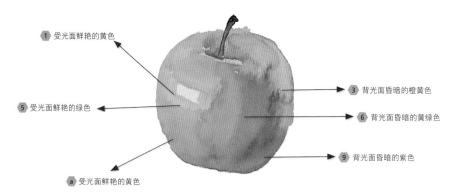

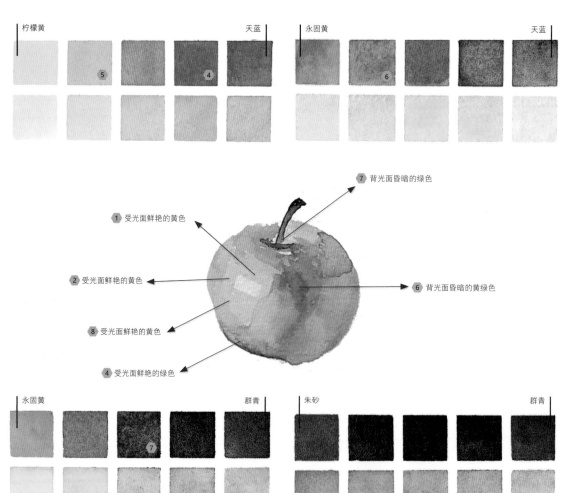

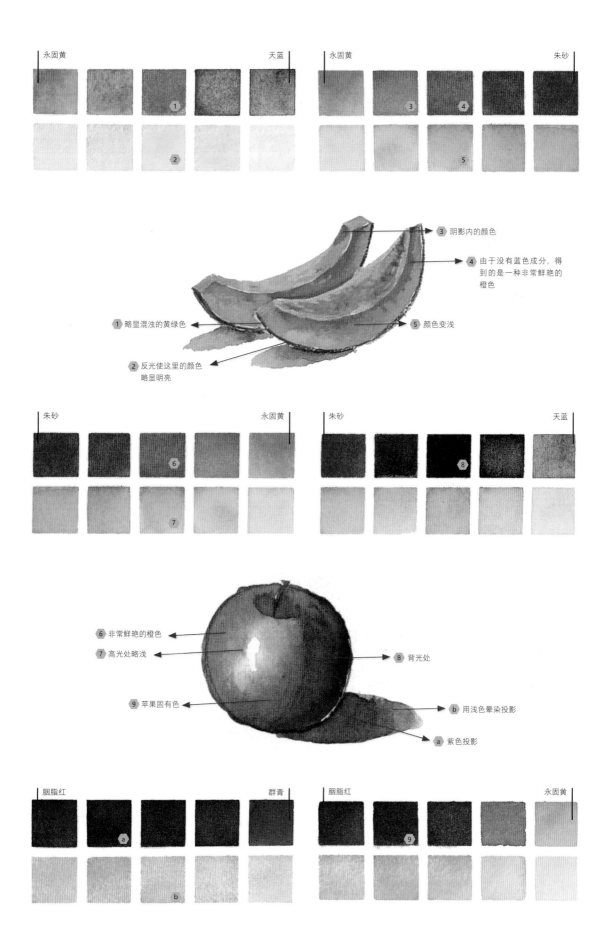

群青含有红色成分，在没有用水调和前颜色比较深。群青是蓝色系列中较鲜艳的一种颜色，在与其他颜色混合的时候，能够让被混合色在保持本身色调的同时降低亮度。在加入足量的水之后，能够产生透明效果。

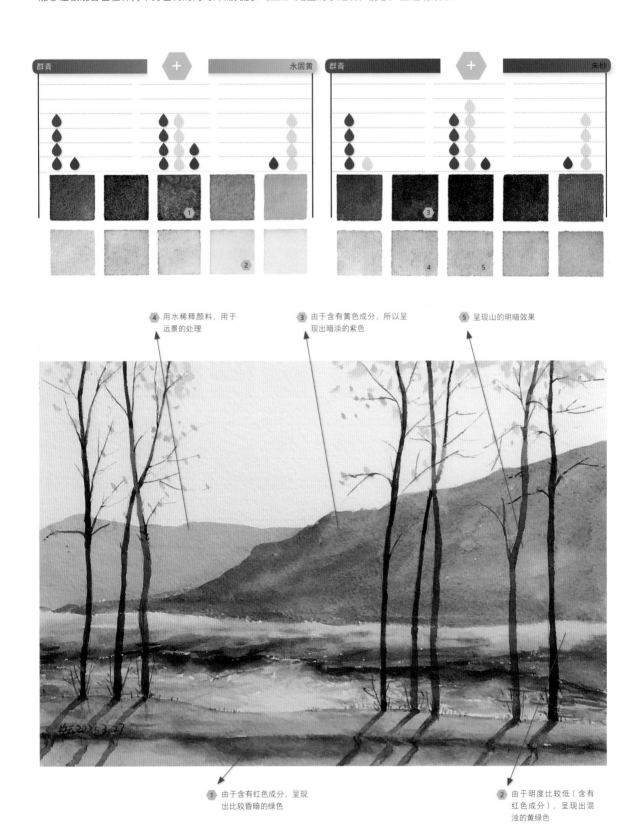

4 用水稀释颜料，用于远景的处理

3 由于含有黄色成分，所以呈现出暗淡的紫色

5 呈现山的明暗效果

1 由于含有红色成分，呈现出比较昏暗的绿色

2 由于明度比较低（含有红色成分），呈现出混浊的黄绿色

前面讲了6种颜色的搭配，大家可以对它们两两一组，使用相同的量进行混色，在色盘上按照加法的原则将混合色表现出来。当同色系的颜色进行混合时，例如柠檬黄（4💧1💧）和天蓝（1💧4💧）、永固黄（4💧1💧）和朱砂（1💧4💧）、胭脂红（4💧1💧）和群青（1💧4💧），不易受到其他颜色成分的影响，会呈现出鲜艳的同色系颜色。

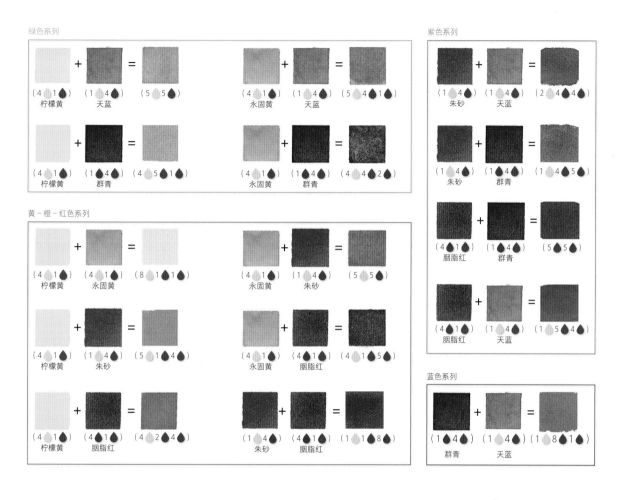

从下面的配色中可以得出结论，只含有💧💧成分的混合色一般会非常纯净；含有💧💧💧成分的混合色则会相对混浊一些。

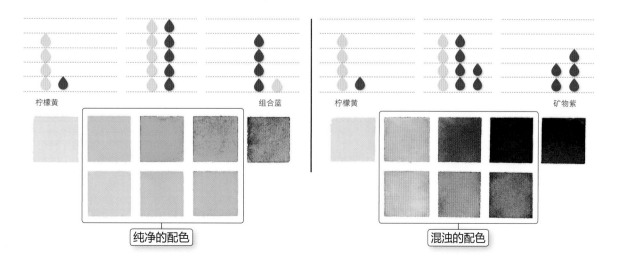

从色相环中学习互补色和近似色

在色相环中,成180°的颜色是互补关系,如黄色和紫色、红色和绿色、橙色和蓝色,它们互为补色,在一起会很醒目。近似色指色相环中60°以内的颜色。

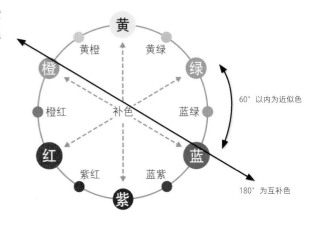

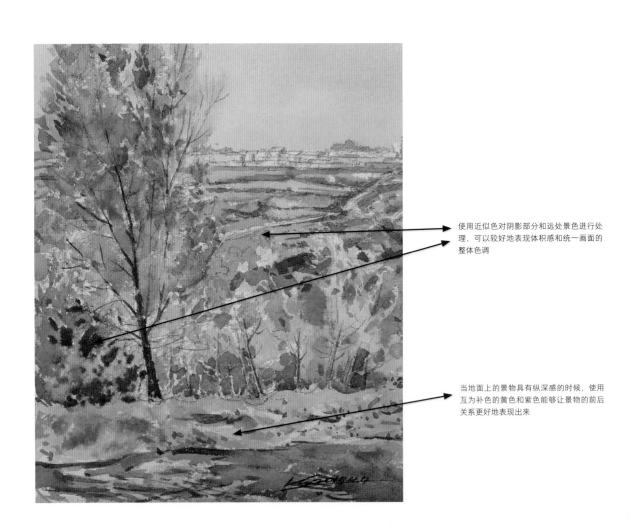

使用近似色对阴影部分和远处景色进行处理,可以较好地表现体积感和统一画面的整体色调

当地面上的景物具有纵深感的时候,使用互为补色的黄色和紫色能够让景物的前后关系更好地表现出来

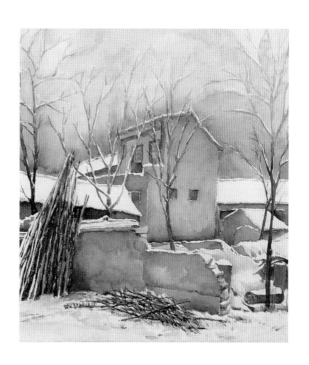

第 5 章

黄-橙-红色系列颜料解析

以红、黄、蓝三原色为基础的颜料,理论上能够混合出各种颜色(这个理论仅适用于计算机)。但在绘制水彩画时如果这样随意混合,可能会让画面变脏或变灰。颜料根据成分的不同,在纸面上会产生透明、半透明或不透明的效果。当用水调和颜料,在干净的水彩纸上进行第一遍晕染时,无论混合多少种颜色,都会得到非常漂亮和干净透明的效果。在第一遍晕染后,如果继续叠加其他颜色,稍有不慎就会破坏现有的透明效果,因为有些颜料混合后由于颗粒沉淀等因素,会让画面变灰甚至变脏。为了有效地解决这个问题,从本章开始将陆续介绍24种不同颜色的颜料,以及它们不同的颜料特质。

柠檬黄 PERMANENT YELLOW LEMON

柠檬黄颜色偏冷，与其他颜色混合后亮度高，与蓝色系、绿色系的颜料有很好的相容性。柠檬黄的着色力较强，黄色成分不会过度艳丽，适合用来调配透明色。

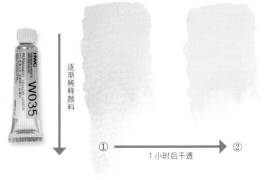

逐渐稀释颜料

① ② 1小时后干透

① 刚画在纸上：带有蓝色成分的黄色
② 1小时后凝固：部分沉淀，白色分离后沉淀

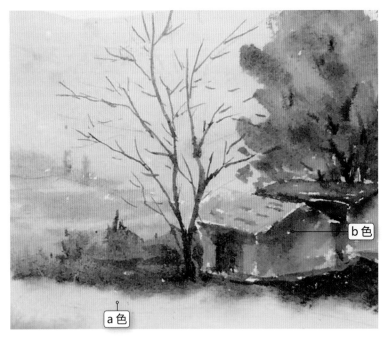

1　调配出暖灰色

黄色与紫色为互补关系，由于在色相环上距离最远，所以它们调配出来的颜色最为混浊。如果在房屋的阴影部分只使用紫色，会使表面变得十分突兀，需要在紫色中加入黄色进行调整。

2　调配出明亮的黄绿色

两种颜料都含有黄色和蓝色成分，在混合后产生鲜亮的黄绿色。根据混合比例的不同，可以调配出用于描绘受光面的草坪所用的黄绿色。

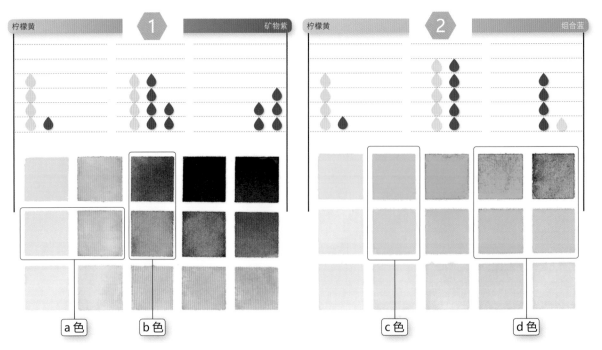

040　透明水彩的配色调色从新手到高手

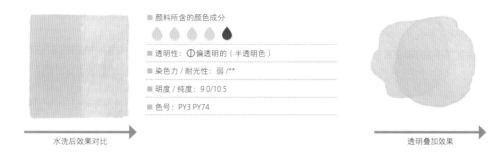

- 颜料所含的颜色成分
- 透明性：①偏透明的（半透明色）
- 染色力/耐光性：弱/**
- 明度/纯度：9.0/10.5
- 色号：PY3 PY74

水洗后效果对比　　　　　　　　　透明叠加效果

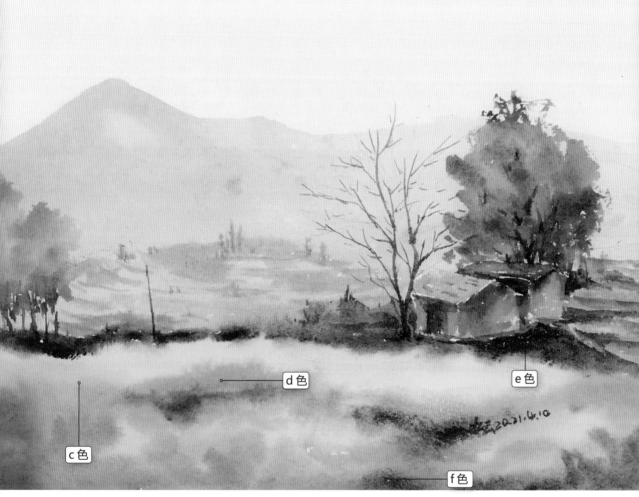

朱安云《风景 No2》30cm × 40cm 2021 纸本水彩

佩恩灰　　　　　熟赭　　　熟赭　　　　　　　永固黄

e色　　　　　　　　　　f色

第 5 章　黄－橙－红色系列颜料解析　041

练习：小黄花

那一簇簇细密交织的小黄花，绽放着无与伦比的魅力，远远望去，犹如一片片金黄的油菜花田，洋溢着春日的勃勃生机。然而，当人走近细赏，便会发现它们与油菜花有着微妙的差异：这些小黄花的花瓣更显修长，轻轻摇曳间，流露出一种别样的柔美与雅致，其长度远远超过了常见的油菜花，为这幅自然的画卷增添了几分独特的风情。

（1）掌握好握笔的力度，用浅浅的线条勾勒出花的整体外形。

（2）深入勾勒出花朵和枝干的外形轮廓线。

（3）在将花串刻画完了以后，接下来刻画下面的花杆和花叶。

开始上色，颜色的深度要把握好，并涂抹均匀。

（4）在上色时，注意给主要的花朵先铺底色，并且远近的虚实关系也要把握好。

这种花朵是不是很好看？

（5）选用淡黄色水彩继续给花朵上色，颜色一定要涂抹均匀。

有的花朵是外面呈现淡黄色，里面呈现橘色，所以在上色的时候一定要准确确定每朵花的颜色后再上色。

（6）选用橘色和淡黄色混合给橘色的花朵上色，注意花瓣颜色的变化要塑造到位。

（7）先选用土黄和熟褐色混合仔细地塑造每朵花的花蕊，然后稀释草绿色给花朵的底座上色。

（8）先给所有的花骨朵上色，然后稀释深绿色刻画花骨朵暗面的颜色，最后给花杆上色。

永固黄 PERMANENT YELLOW DEEP

正如其名字中的"永固"一样，永固黄的着色力比较强。该颜色是6种基础色之一，混色不脏。在永固黄鲜亮的黄色中带有红色成分，色调相当清爽。永固黄适合与其他颜色混合，是一种使用频率很高的颜色。

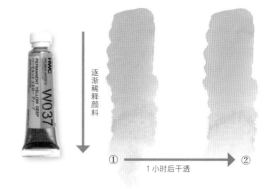

逐渐稀释颜料

① 刚画在纸上：带有红色成分的黄色
② 1小时后凝固：颜料颗粒已经沉淀

1 调配出混浊的绿色

在佩恩灰中含有蓝色成分，当与永固黄混合后，会呈现一种混浊的绿色，主要用来绘制阴影部分。叶子的亮面用少量浅绿色描绘，能够突出造型。

2 调配出纯度较高的橙色

永固黄和朱砂都含有红色与黄色成分，拥有良好的相容性，在混合后能调配出纯度较高的橙色。由于其颜色十分鲜艳，在处理受光面时需要稍微多加水来稀释，形成 c 色的状态。阴影部分用比 d 色略微深一些的颜色来绘制。这是一种在描绘水果时常用的色彩组合。

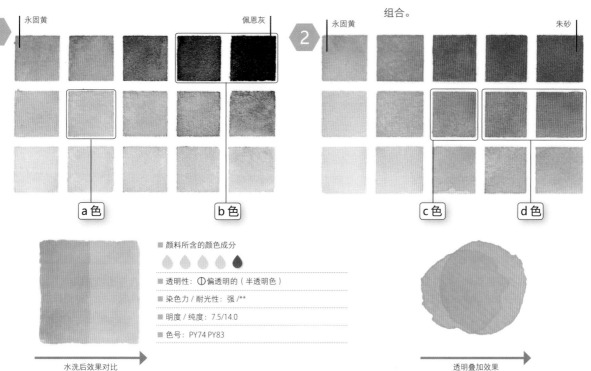

- 颜料所含的颜色成分
- 透明性：① 偏透明的（半透明色）
- 染色力 / 耐光性：强 /**
- 明度 / 纯度：7.5/14.0
- 色号：PY74 PY83

水洗后效果对比　　　　　　　透明叠加效果

第 5 章　黄－橙－红色系列颜料解析

练习：橘子

小时候，由于家庭经济条件并不宽裕，能吃上一次橘子对我来说简直是莫大的幸福。如今，随着生活条件的改善，水果的种类也变得非常丰富，但人们依然对橘子情有独钟，因为它那酸甜交织的味道总能唤起人们内心深处的幸福感。

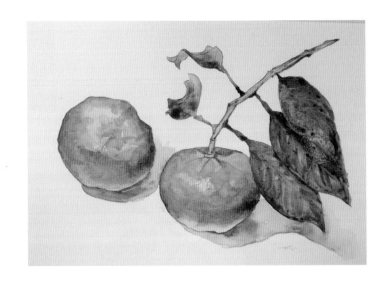

（1）在勾勒橘子的外形时，一定要把边缘线的虚实关系勾勒到位，特别是橘子上面的小细节。

（2）在将橘子的外形勾勒好之后，有顺序地勾勒出橘子枝上面的叶片，注意要把握好叶片之间的大小关系。

（3）在勾勒有透视关系的叶片时，线条的弧度要把握好，这样才能准确地表现出叶片的造型。

（4）继续勾勒旁边的橘子，注意橘子的位置关系要刻画准确。

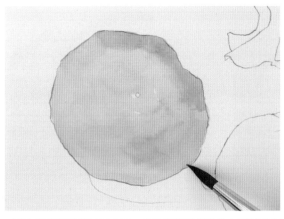

(5)在将线稿刻画好之后,接下来稀释藤黄色水彩给没有枝叶的橘子铺底色,注意橘子上边缘的颜色要深一些。

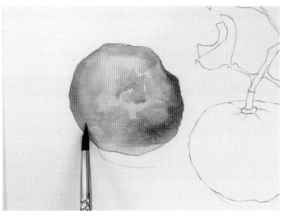

(6)调整好握笔的力度,用比较浅的线条勾画出旁边的橘子。

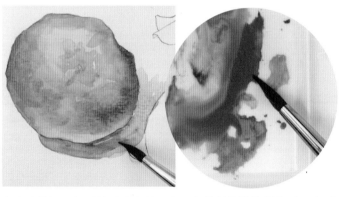

(7)在将橘子表面的颜色变化刻画到位之后,接下来刻画橘子的投影,主要选用橘色和绿色稀释上色。

在稀释投影的颜色时,也可以在原来调配的颜色处取色,这样颜色更加融合。

(8)用同样的上色方法给另一个橘子上色,注意橘子的反光部分要处理自然。

(9)用刻画上一个橘子投影的方法给这个橘子绘制投影,然后混合稀释深绿和酞青绿给橘子的叶片上色,叶片颜色的深浅变化要仔细刻画。

(10)给橘子的枝叶上色,主要把橘子的叶片颜色的变化刻画到位。

细节体现了画面的精致感,因此要深入刻画重点细节部分。

(11)在刻画橘子把的时候,造型要塑造准确,然后仔细刻画橘子表面褶皱部分颜色的深浅变化。

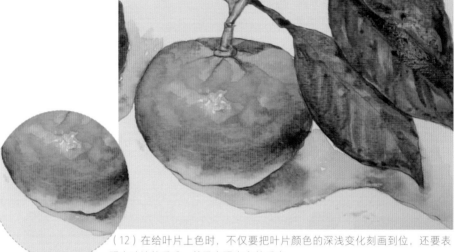

环境色固然重要,但是反光的刻画也很重要,它能表现出物体的质感。

(12)在给叶片上色时,不仅要把叶片颜色的深浅变化刻画到位,还要表现出叶片的质感,着重表现出它的反光。

(13)当几种颜色的叶片重叠在一起的时候,要用叶片边缘的虚实变化来区分叶片之间的关系。

(14)在上色时,要明显地体现出叶片的透视关系。

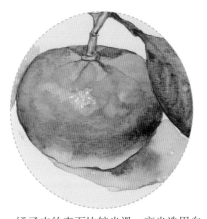

橘子皮的表面比较光滑，高光选用白色的水彩表现，注意橘子的高光不能平涂，要点着画。

要表现出枝干的体积感，还要刻画出枝干的高光部分。

叶子上面的高光要用笔刷蘸着画。

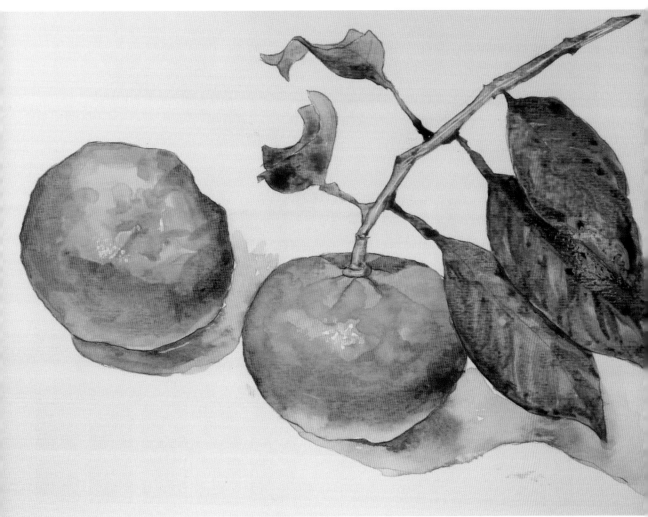

（15）调整整体色调，完成绘制。

土黄 YELLOW OCHRE

土黄的使用频率非常高，原因在于它的明度和纯度都较低，利用它易于调出灰黄色。这种暖色调的灰黄色很适合大面积使用，能使画面不张扬。土黄用于描绘大地、岩石、建筑物等十分适合，使用范围广，用水稀释后，覆盖上色能产生十分柔和的色调。在表现较浅的色调时可以少量地使用土黄，让颜色显得既丰富又稳重。

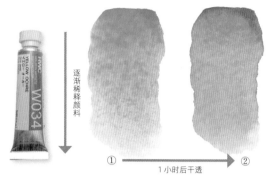

逐渐稀释颜料

① 1小时后干透 ②

① 刚画在纸上：混浊的黄色
② 1小时后凝固：几乎完全沉淀，白色分离后沉淀

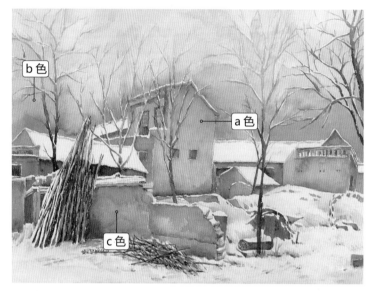

1 调配出高级的紫色
无论使用多灰暗的颜色，在第一遍铺色时都会显得非常高级。所以在给天空铺色时一定要掌握好土黄和矿物紫的比例，让天空的层次丰富起来。

2 调配出昏暗的褐色
将土黄与群青混合，能得到一种带有绿色成分的褐色。

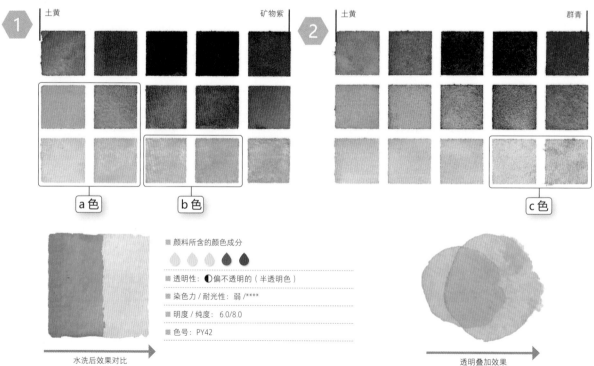

- 透明性：◐ 偏不透明的（半透明色）
- 染色力 / 耐光性：弱 /****
- 明度 / 纯度：6.0/8.0
- 色号：PY42

水洗后效果对比　　透明叠加效果

练习：黄玫瑰

黄玫瑰不仅象征着纯洁无瑕的友谊，还寓意着温馨美好的祝愿。自古以来，玫瑰在园艺领域便占据着举足轻重的地位，而在这繁花似锦之中，黄玫瑰无疑以其独特的魅力脱颖而出，成为花界之瑰宝。

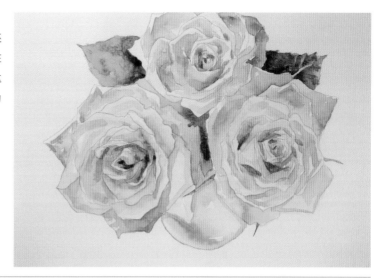

（1）从花蕊开始勾勒，用虚实变化的线条勾勒出花瓣的层次关系。

（2）注意在勾勒外形的时候要把花瓣表现出来，线条要浅一点。接着勾画旁边的玫瑰花，花朵的大小比例要把握好。

（3）在调配颜色的时候，一定要把握好花朵的环境色，不能只是单纯地刻画黄色，黄里面还透着绿色和橘黄色。

（4）用橘黄色稀释加重花蕊的暗面，使花蕊的体积感更加明确，然后刻画外层花瓣的颜色，注意颜色的纯度要降低。

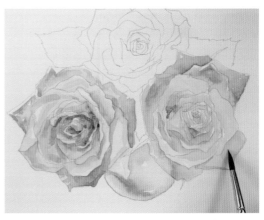

（5）花朵的外形花瓣一般不要刻画得太实，否则会影响画面空间效果。

（6）选用同样的上色方式给右边的花朵上色，实画花蕊，虚画花边。

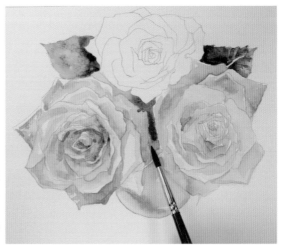

（7）先稀释浅绿给花叶铺底色，然后混合酞青绿和深绿给花叶的暗面上色。

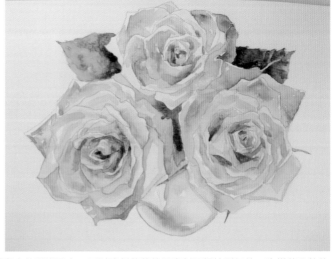

（8）在给花朵上色时应避免平涂，需要在花瓣高光处适当留白，同时确保花蕊的深度刻画得恰到好处，这样花朵的体积感才能得以呈现。最后，从远处观察画面，若发现仍有未处理妥当之处，需要继续进行调整。在调整时，大的构图不宜再做改动，只需对边缘的虚实进行微调。在这些调整完成后，这幅画就算完成了。

鲜橙色 BRILLIANT ORANGE

由于比较鲜艳，鲜橙色更适合小面积染色，也适合与各种颜色混合调出鲜艳的暖色。其颜料颗粒细腻，能够在画面上形成美丽的晕染效果。

逐渐稀释颜料

① 1小时后干透 ②

① 刚画在纸上：红色成分很多的橙色
② 1小时后凝固：大部分颜料颗粒持续悬浮，少部分沉淀

1 调配出橙红色
将色彩鲜艳的鲜橙色与玫瑰红混合后能得到一种深邃的橙红色。

2 调配出昏暗的灰紫色
将鲜橙色与群青混合后能得到含有黄色成分、红色成分、蓝色成分的灰紫色。

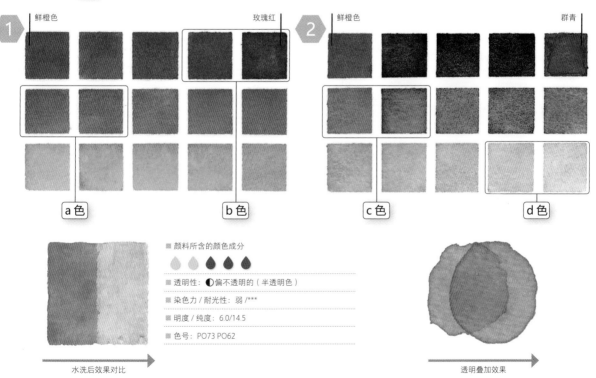

- 颜料所含的颜色成分
- 透明性：◐ 偏不透明的（半透明色）
- 染色力 / 耐光性：弱 /＊＊＊
- 明度 / 纯度：6.0/14.5
- 色号：PO73 PO62

水洗后效果对比

透明叠加效果

第 5 章 黄－橙－红色系列颜料解析

朱砂 VERMILION HUE

朱砂属于基础色,是一种鲜艳的带有黄色成分的红色。朱砂乍一看是半透明的红色,加水稀释后则呈现出近似于橙红色的颜色。朱砂是化学合成色,颜色艳丽,混色不脏,是常用色。

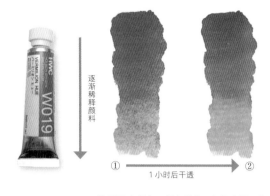

① 刚画在纸上:颜色鲜艳,色泽亮丽,染色力强
② 1小时后凝固:没有颜料颗粒沉淀,颜色依然鲜艳

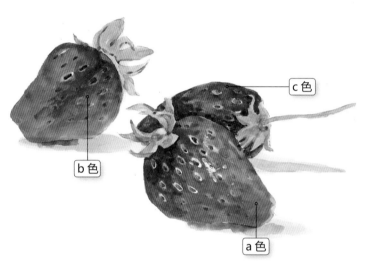

1 调配出高亮度的红色
朱砂和亮粉红都是纯度很高的颜色,能够混合出高亮度的红色,稀释后可用于绘制物体的受光面。

2 调配出混浊的红色
朱砂与胭脂红混合后会形成一种带有黄色、蓝色成分的混浊的红色,可用于为阴影部分上色。

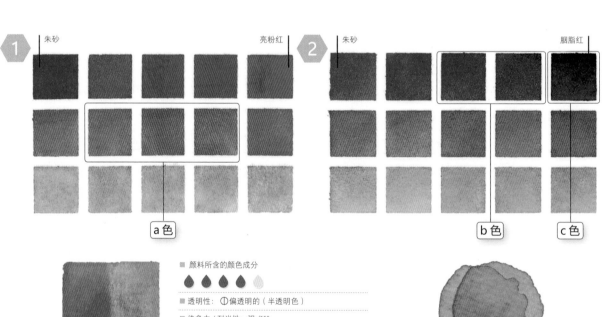

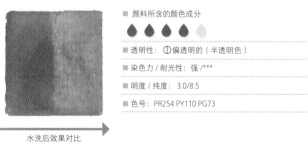

■ 颜料所含的颜色成分

■ 透明性: ①偏透明的(半透明色)
■ 染色力 / 耐光性: 强 /***
■ 明度 / 纯度: 3.0/8.5
■ 色号: PR254 PY110 PG73

水洗后效果对比

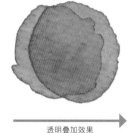

透明叠加效果

练习：草莓

草莓作为四五月份里人们钟爱的水果，以其鲜艳亮丽的色泽，只是望上一眼便能勾起人们满满的食欲。下面学习如何用水彩技法细腻地捕捉草莓那诱人的风采。

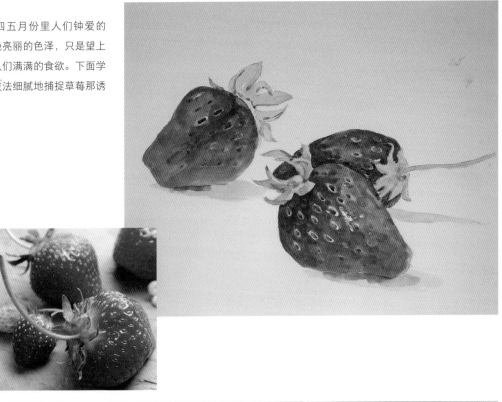

在将草莓的颜色和表面的细节刻画到位之后，选用白色水彩刻画上面的高光。

草莓把处的底座是画面的细节部分，大家要仔细刻画。

草莓的边缘线能体现出草莓的前后关系，所以大家要深入地刻画边缘线。

（1）用概括性的线条确定出3个草莓之间的前后关系。

（2）由近到远，由主到次，仔细地勾勒每一个草莓的外形轮廓，特别是草莓的底座部分。

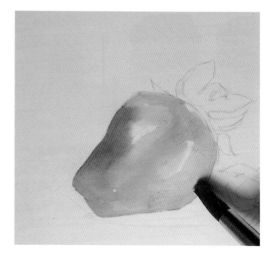

(3)线稿完成后,开始稀释朱红色水彩,然后给草莓铺底色,注意颜色的变化要刻画到位。

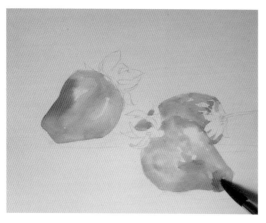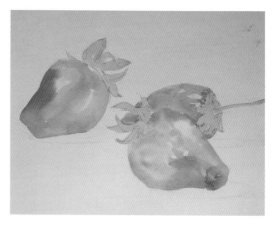

(4)继续给草莓铺底色,在开始铺底色的时候草莓表面的颜色变化就要去表现。

(5)稀释浅绿色,给草莓的底座上色,注意3个底座的颜色变化不同。

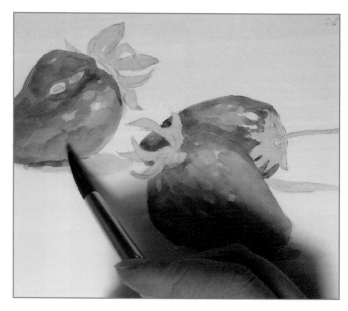

(6)在底色铺好后深入刻画草莓表面的颜色,主要还是刻画草莓颜色的层次关系。

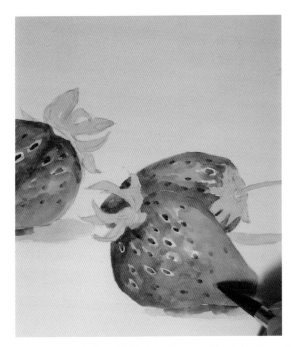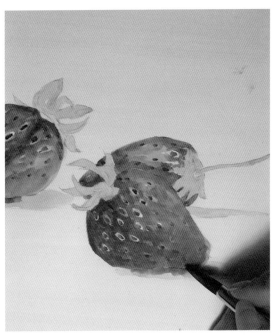

（7）在将草莓的体积感刻画出来后，稀释生褐色水彩刻画草莓上面的小黑点。

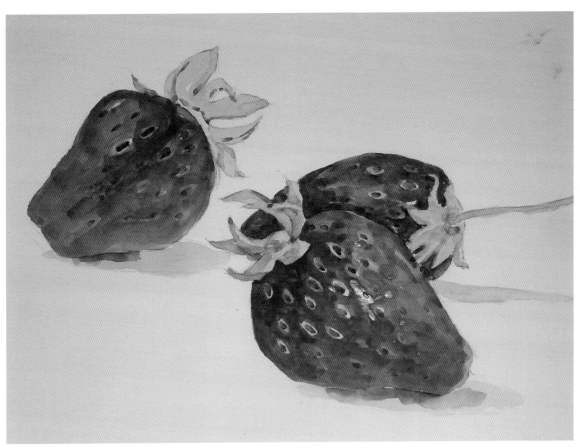

（8）调配深一点的绿色加重草莓底座的颜色，注意细节要仔细刻画。现在画面刻画得差不多了，离远仔细观察画面，发现草莓的体积感不是很强，调配深红色加重草莓的暗面，完成绘制。

玫瑰红 ROSE MADDER

玫瑰红是一种带有透明感的冷色调红色，属于基础色，加水稀释后可以得到美丽的粉色，其用途广泛。玫瑰红与灰色混合后得到的颜色略显混浊，能表现出固有色的深浅变化。

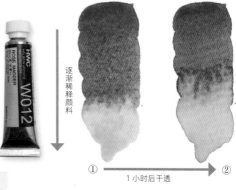

① 刚画在纸上：透明、带有少量蓝色成分的红色
② 1小时后凝固：大部分颜料颗粒悬浮，有少量沉淀

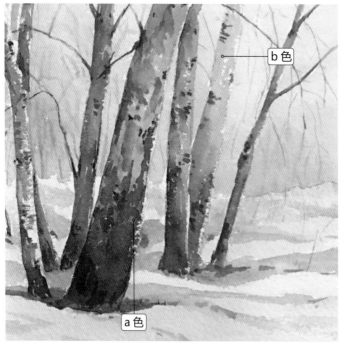

作品局部

调配出昏暗的紫色

佩恩灰是一种蓝色成分较多的灰色，与玫瑰红混合后可以产生一种昏暗的紫色。

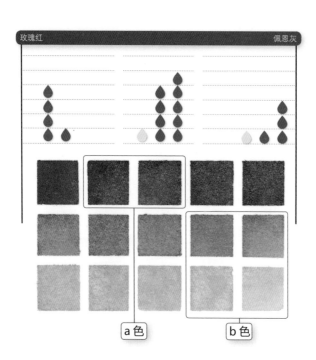

- 颜料所含的颜色成分
- 透明性：○透明
- 染色力/耐光性：强/**
- 明度/纯度：3.5/10.5
- 色号：PR83

水洗后效果对比

透明叠加效果

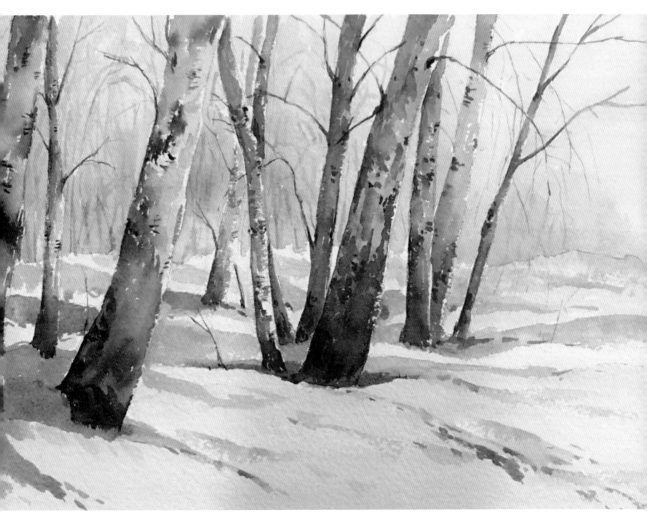

朱安云《雪景》30cm×40cm 2021 纸本水彩

练习：高脚杯中的樱桃

在一个雅致的高脚杯内，颗颗饱满而红艳艳的樱桃悠然呈现，构成了一幅令人垂涎欲滴的美景，激发了人们品尝那甘美樱桃的无限渴望。接下来将引领大家学习如何描绘这幅高脚杯中的樱桃盛宴。鉴于樱桃数量众多，大家在创作时需要细心处理它们之间的前后层次与空间关系。精准地捕捉樱桃表皮细腻的色彩变化，是展现其诱人魅力的关键所在。同时，高脚杯那独特的光泽与质感，也是画面不容忽视的焦点，需要大家精心刻画，以增添作品的质感与深度。

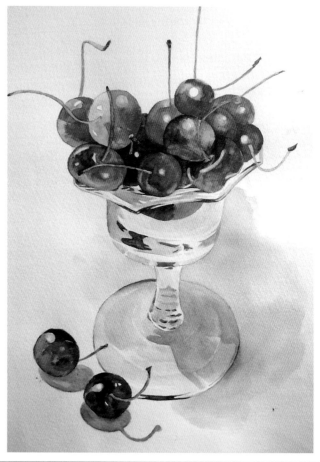

（1）用线条勾勒出高脚杯和樱桃，注意樱桃的前后顺序。

（2）擦掉多余的草图，然后选用圆滑的线条仔细地勾勒出杯中的樱桃。

（3）樱桃刻画好后，仔细地刻画盛放樱桃的高脚杯。

(4)仔细地刻画出高脚杯旁边的两个樱桃的外形。

(5)调整线稿的虚实关系,注意线条的虚实变化要明确。

(6)在线稿完成后开始上色,先稀释大红色,给最前面的樱桃上色。

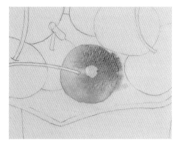 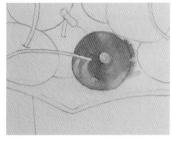 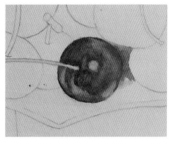

(7)稀释橘色,给樱桃的中间部分添加颜色,然后稀释深红色,加重樱桃的暗面,并点出高光。

(8)继续用深红色加重樱桃柄的深颜色部分,注意樱桃把处的光感也要体现出来。

(9)继续加重樱桃的颜色,注意亮面和暗面的表现。

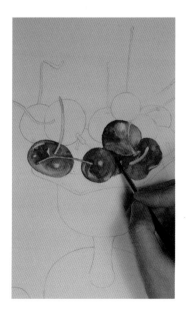 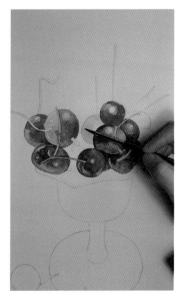 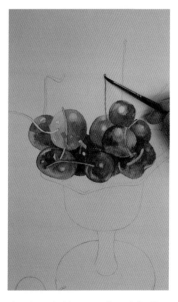

(10)用同样的上色方法给后面和旁边的樱桃上色,注意不要忘记对樱桃高光的刻画。

(11)继续给后面的樱桃上色,注意前后关系要刻画明确。

(12)深入刻画后面的几个樱桃,同时刻画出细细的樱桃柄。

（13）在调色的时候，色盘一定要保持干净，颜色不能搅拌得过于均匀。

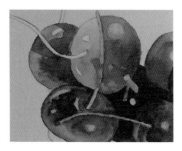

（14）注意每一个樱桃的高光位置不一样。

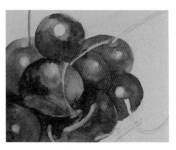

（15）大部分樱桃的颜色比较重，大家在刻画的时候一定要将每个樱桃的边缘线刻画准确。

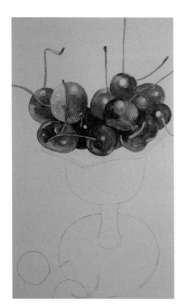

（16）在将高脚杯中的樱桃刻画好以后，刻画高脚杯旁边的两个樱桃。

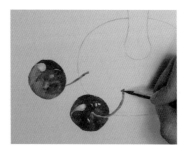

（17）绘制其余的樱桃柄，注意阴影的刻画。

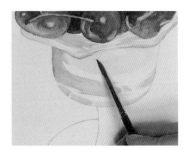

（18）绘制玻璃的颜色。

（19）高脚杯边棱的颜色变化比较明显，大家要抓住颜色的变化去刻画。

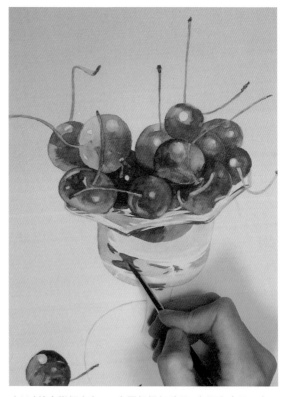

（20）给高脚杯上色，一定要把握好暗面、灰面和亮面3个面，这样很容易刻画出高脚杯的体积感。

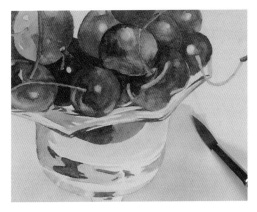

（21）给后面的背景上色，注意颜色过渡要自然。

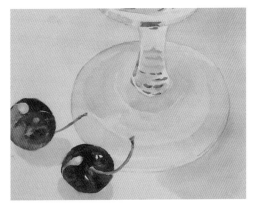

（22）给高脚杯的底座上色，注意白色的桌布颜色和底座很难区分，所以要塑造好底座边缘的虚实关系。

旁边的两个小樱桃的投影要刻画准确，注意投影中间部分要有透气感。

玻璃底座的透明感要通过后面桌布的颜色来表现。

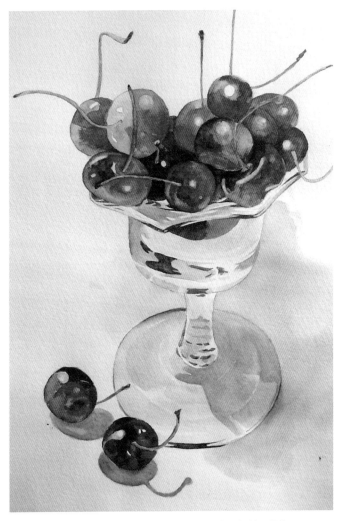

（23）继续深入刻画高脚杯的底座，注意黑、白、灰关系要拉开。

胭脂红 CRIMSON LAKE

胭脂红比较暗淡，主要用于描绘物体的背光面或阴影部分。该颜色的成分比较简单，是含有紫色成分的暗红色。胭脂红的着色力较强，在调配混合色的时候需要少量加入。胭脂红能与各种颜色混合出非常柔润的颜色。

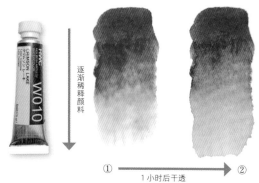

逐渐稀释颜料

① → ②
1 小时后干透

① 刚画在纸上：带有紫色的红色，染色力较强
② 1 小时后凝固：大部分颜料颗粒悬浮，有少量沉淀

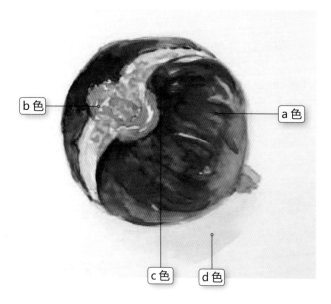

1　调配出有灰度的红色

胭脂红与含有黄色成分的鲜橙色混合后，具备了红、黄、蓝 3 种成分，调配出有灰度的红色。

2　调配出高纯度的紫色

胭脂红与群青混合后，只有红、蓝两种成分，所以调配出的颜色的纯度较高。

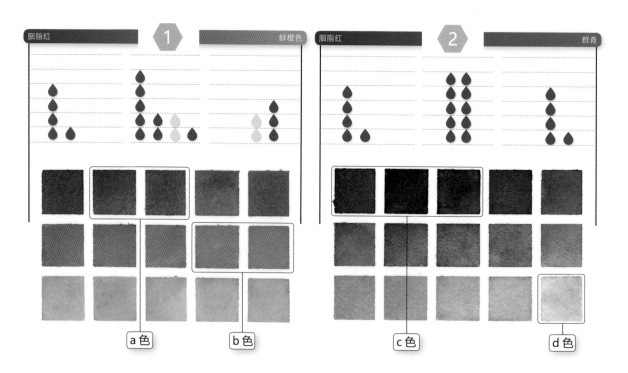

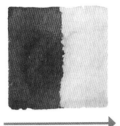

■ 颜料所含的颜色成分

🔴🔴🔴🔴🔴

■ 透明性：①偏透明的（半透明色）
■ 染色力/耐光性：弱/***
■ 明度/纯度：3.0/8.5
■ 色号：PR177 PR122 PV19

水洗后效果对比　　　　　　　　　　　　　　　　　　　　透明叠加效果

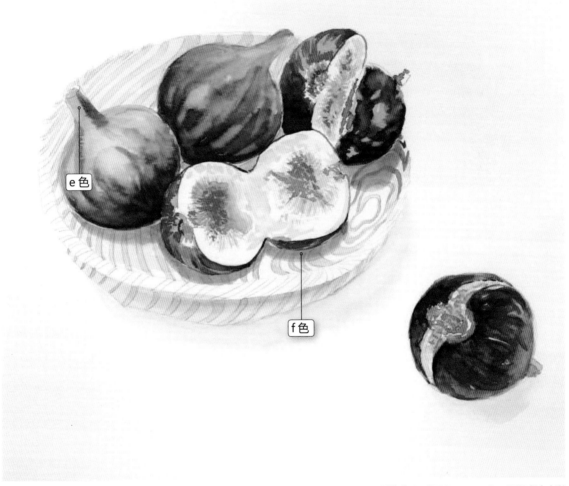

刘艾伦《无花果》40cm×15cm 2021 纸本水彩

第 5 章　黄－橙－红色系列颜料解析　065

练习：无花果

无花果之名的由来颇为独特：其花朵巧妙地隐藏于子房内部，更精确地说，是隐匿于果实早期的形态之中。蜜蜂等昆虫通过无花果底部微小的开口巧妙进入，完成花朵的受精过程。人们享用的实际上是它膨大后的花序轴部分。无花果是一种落叶灌木或乔木，其高度可达12米，且植株体内含有乳汁。

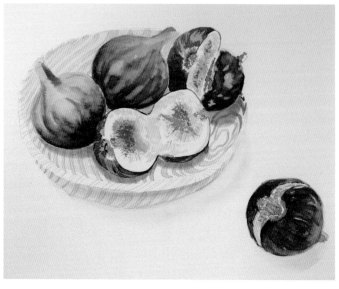

无花果里面呈红色的小颗粒状，先平铺一层淡红色，然后塑造小颗粒状。

塑造半开的无花果有一定的难度，既要刻画好里面，又要刻画好表面。

完整的无花果只要把表面的颜色变化刻画到位即可。

（1）在将无花果的外形确定后，仔细地勾勒出木盘子上面的纹理，注意线条的曲直变化要到位。接下来主要勾勒木盘子后面的造型，注意木盘子的后面要虚画，这样能表现出画面的空间感。

（2）在线稿完成后，稀释熟褐色，给木盘子的纹理上色。

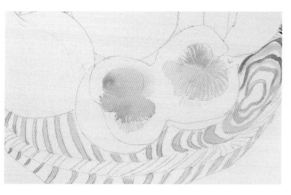
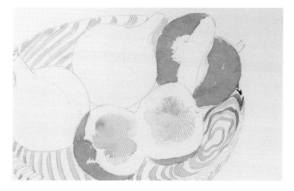

（3）绘制切开的无花果，果肉中间的部分就像红色的蒲公英花朵，非常好看。

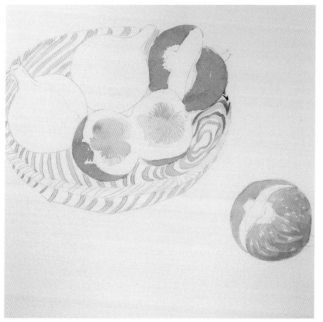
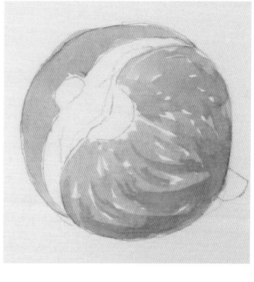

（4）在给果实的表面上色时，一定要控制好颜色的深度，注意用深浅不一的颜色变化表现出果实表面的凹凸感。

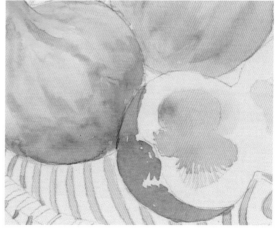

（5）果实下面的红色表现到位以后，稀释浅绿色，刻画果实根部的颜色，红绿衔接处要仔细刻画。

第 5 章　黄－橙－红色系列颜料解析

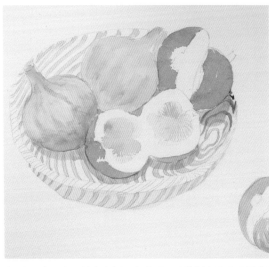

（6）果实和盘子的底色刻画完成后，用熟褐色给盘子里的果实刻画阴影，注意颜色要清透。

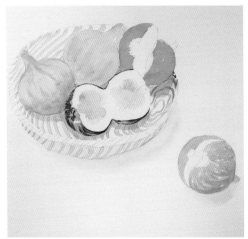

（7）先稀释钴蓝色，刻画盘子下面和旁边果实的阴影，然后混合紫罗兰色和深红色给切开的果实上色，颜色变化要丰富。

（8）用刚才的稀释颜色方法，继续深入刻画后面切开的无花果果实，果实边缘的虚实变化要仔细刻画。

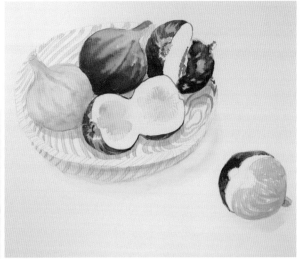

(9)盘子里面切开的果实刻画好以后,深入刻画完整的果实,注意根部的颜色重一点,上面的颜色要有虚实变化。

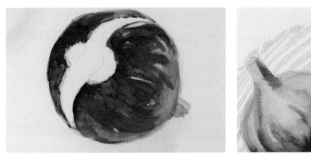

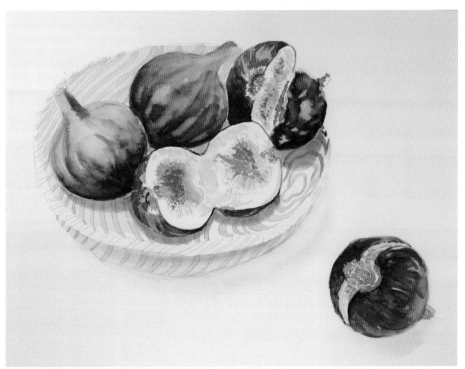

(10)给无花果的表面上色,注意颜色的层次关系要刻画清楚。在将所有果实的表面刻画好以后,接下来深入塑造果肉的颜色,用大红色给果肉的中间铺底色,然后稀释深红色刻画果肉的颗粒感。最后稀释草绿色,给果肉的边缘上色。

亮粉红 OPERA

亮粉红的耐光性一般,纯度非常高(其他颜色无法取代)。比起单独使用,亮粉红与其他颜色混合后能获得纯度更高的效果,用作底色能让画面变得更有光彩。用亮粉红能够调配出鲜艳的橙色系或紫色系颜色。

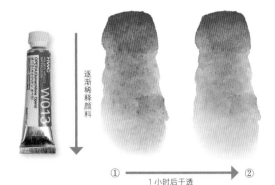

逐渐稀释颜料

① ——————→ ②
1小时后干透

① 刚画在纸上:透明、带有少量蓝色成分的红色
② 1小时后凝固:颜料颗粒既有沉淀的又有悬浮的

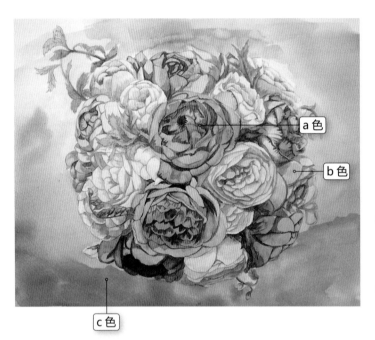

1 调配出橙黄色
将亮粉红与土黄混合后,能得到一种稳重的橙黄色。

2 调配出鲜艳的紫色
将亮粉红与组合蓝混合后,能得到紫红和蓝紫之间各种鲜艳的紫色。

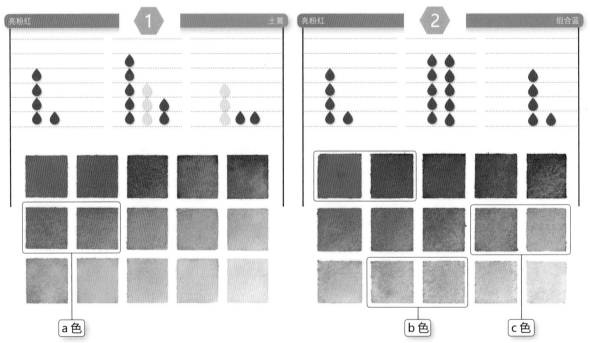

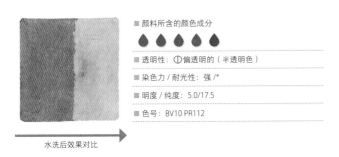

- 颜料所含的颜色成分
- 透明性：①偏透明的（半透明色）
- 染色力 / 耐光性：强 /*
- 明度 / 纯度：5.0/17.5
- 色号：BV10 PR112

水洗后效果对比

透明叠加效果

3 调配出花瓣的颜色

花瓣的颜色非常丰富，这里给大家介绍 8 种常见的花瓣配色。

底色：淡淡的平涂色，如果底色有两种，按照先后顺序平涂。

主色：花瓣的本色。如果花瓣的颜色非常鲜亮，在涂这一层颜色的时候，着色面积要大一些。

暗色：暗面的颜色比花瓣本身的颜色深一些。

底色：柠檬黄
主色：明黄 + 亮粉红
暗色：胭脂红

d 色
底色：柠檬黄
主色：亮粉红 + 永固黄
暗色：胭脂红

底色：亮粉红
主色：亮粉红 + 朱砂
暗色：胭脂红

f 色
底色：朱砂
主色：亮粉红 + 群青
暗色：群青

e 色
底色：明黄 2 号
主色：亮粉红 + 永固黄
暗色：玫瑰红

底色：明黄 2 号
主色：矿物紫
暗色：矿物紫 + 钴蓝

底色：矿物紫
主色：亮粉红 + 群青
暗色：群青

g 色
底色：矿物紫
主色：群青
暗色：钴蓝

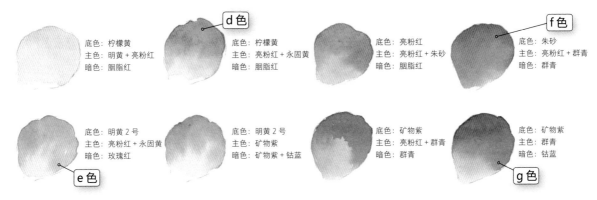

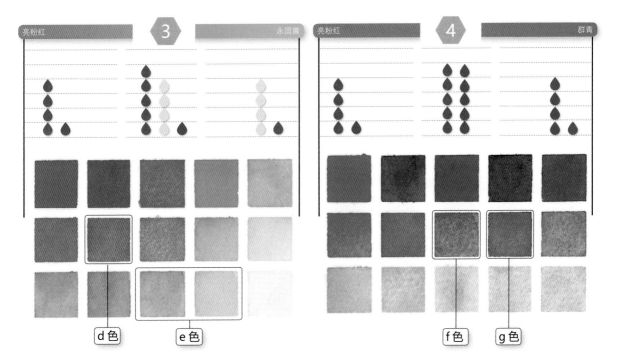

练习：花束

在情人节那天，一个女孩欣然收下了一束绚烂夺目的玫瑰花，其中粉白交织，尤为动人。长久以来，玫瑰作为美丽与爱情的经典象征，其地位无可撼动。这些玫瑰宛如美神优雅的化身，更是爱情之花的完美诠释。

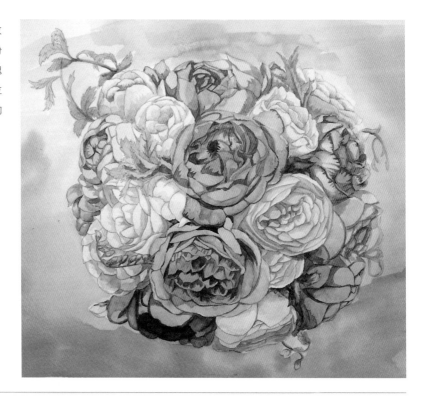

花瓣的层次感特别多，在刻画的时候一定要把花瓣的层次刻画清楚。

粉色玫瑰花的颜色一定要刻画得鲜亮一些，花瓣的明暗也要仔细刻画。

花朵的远近虚实关系要刻画到位，这样画面就有了空间感。

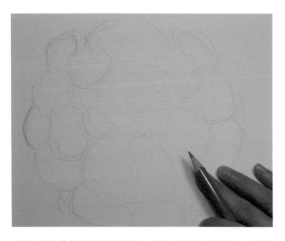

（1）用重叠的椭圆概括出每一朵玫瑰花之间的关系，注意大小要错落有致。

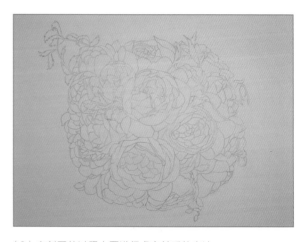

（2）在刻画的过程中要进行虚实关系的表达。

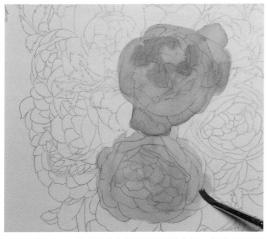

（3）刚开始给玫瑰花上色时颜色不能太深，粉色还没干的时候用群青色给花朵添加颜色。

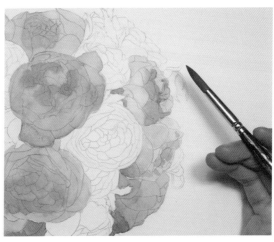

（4）为了保持同色系花的颜色比较接近，可以先给所有的粉色花铺色。注意，花朵的颜色变化要刻画到位。

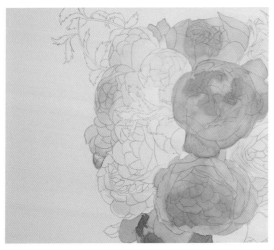

（5）粉色玫瑰花的底色铺好以后，开始给白色玫瑰花上色，稀释钴蓝给花朵上色，稀释淡黄色给白玫瑰添加色感。

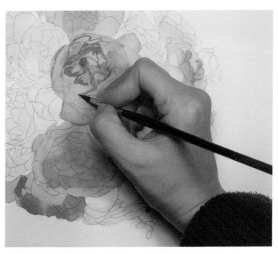

（6）所有花朵的底色都铺好以后，深入塑造中间花朵的花瓣的层次感。

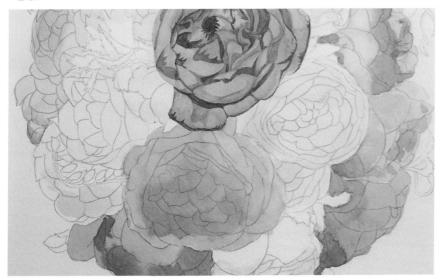

（7）花瓣的层次比较多，要用笔尖仔细地刻画它们之间的虚实关系。在深入刻画花朵的造型时，要注重对花朵空间感的塑造。

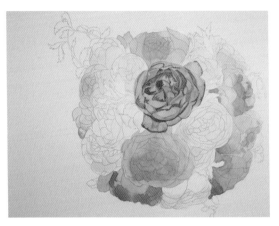

（8）用蓝色塑造花朵的环境色。

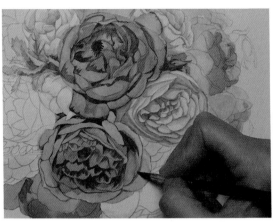

（9）暗部用钴蓝上色，花瓣的边缘用淡黄色上色。

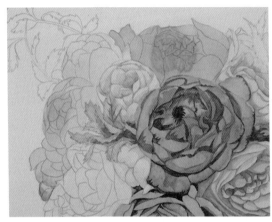

（10）开始深入刻画旁边的一些主要花朵，注意花瓣的颜色关系要表达清楚。

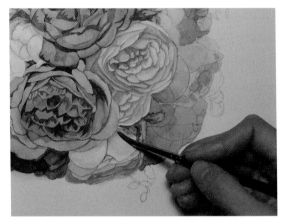

（11）花蕊朝下的花朵只需塑造侧面即可。花瓣边缘的虚实要处理好。

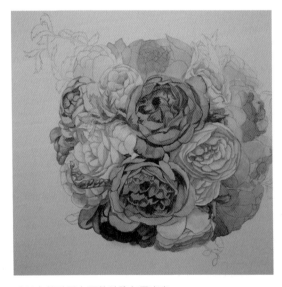

（12）将叶子上面的叶脉勾画出来。

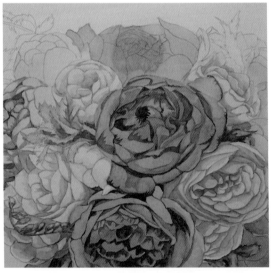

（13）中间的主次关系塑造好以后，开始塑造周围的花朵，大家不要着急，慢慢深入。

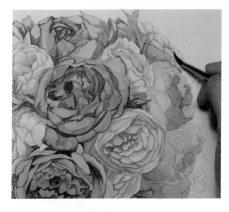

（14）整体刻画好以后，接着塑造花束边缘的细节部分，主要勾画一些小叶片和小花瓣。

（15）背景是白色的，但是考虑其环境色的影响，选用钴蓝上色，并趁画面半干的时候稀释玫瑰红上色。

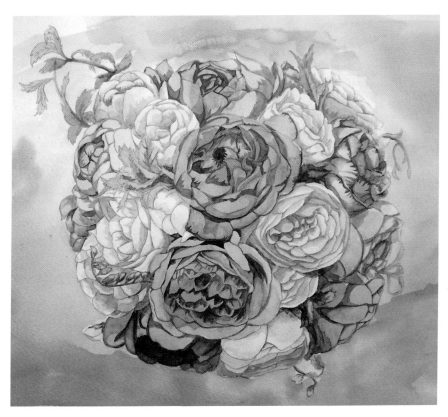

（16）尽量把边缘的花瓣和叶子融进背景，这样画面显得更加自然。

明黄2号　JAUNE BRILLIANT No.2

明黄2号是一种明亮、带有不透明色成分的浅黄色，非常适合用来调配柔和的颜色。明黄2号与其他的黄色或红色系颜色混合后能得到一种暖色调的颜色，常用作底色，例如墙面的颜色。在表现人物肤色的微妙变化时，明黄2号是首选。

逐渐稀释颜料

① ────────────► ②
1小时后干透

① 刚画在纸上：不透明的橙色，染色力弱
② 1小时后凝固：大部分颜料颗粒沉淀，白色颗粒既有悬浮的，又有沉淀的

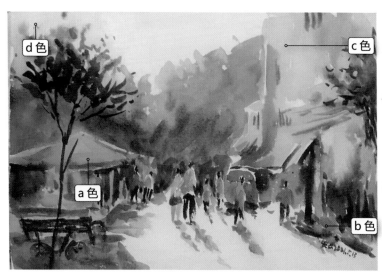

1 调配出橙红色
明黄2号与胭脂红混合后能产生暖色调肉色，稀释后会变成浅肤色。

2 调配出昏暗的黄绿色
明黄2号与永固绿2号混合时，如果明黄2号所占的比例较大，会产生类似土黄的颜色，多加水稀释后能得到一种昏暗的黄绿色。

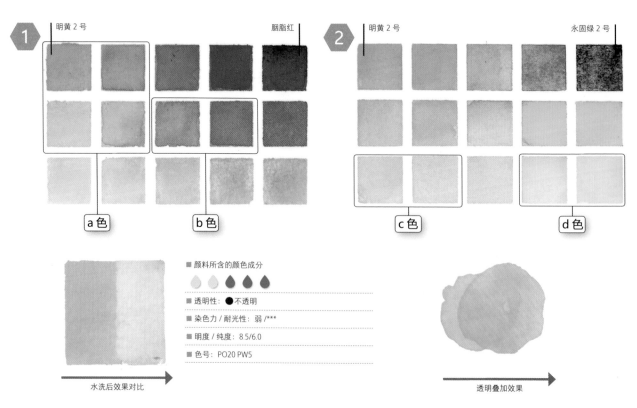

■ 颜料所含的颜色成分
■ 透明性：● 不透明
■ 染色力 / 耐光性：弱 /***
■ 明度 / 纯度：8.5 / 6.0
■ 色号：PO20 PW5

水洗后效果对比　　　透明叠加效果

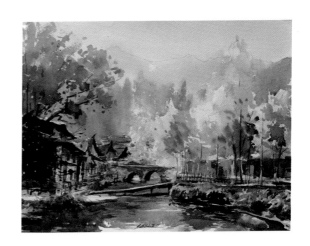

第 6 章

蓝-绿色系列颜料解析

有的画家喜欢按照色相环的顺序来布置调色盘；有的画家喜欢将暖色和冷色分开排列；有的画家则是把透明色和不透明色分开，把染色力强的颜色和弱的颜色分开。大家必须找到适合自己的排列颜色的方式。需要注意的是，所用的颜色种类越少，越容易排列。蓝色系和绿色系可以看作同色系，在调色盘中应该尽量放到一起。

Chapter 6

普鲁士蓝 PRUSSIAN BLUE

普鲁士蓝是一种百搭的颜色，如果想让颜色变灰、变暗，就可以加入普鲁士蓝，有其加入的混色十分干净。其颜料颗粒细腻，着色力较强。普鲁士蓝是一种暗而透明的颜色，稀释后会得到十分美丽的蓝色。

① 1小时后干透 ②

① 刚画在纸上：透明、带有深绿色成分的蓝色
② 1小时后凝固：很多颜料颗粒悬浮，少一部分沉淀

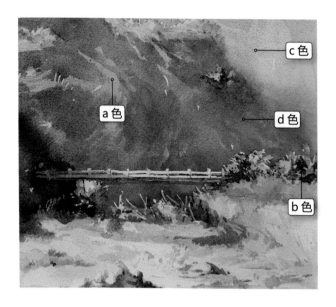

1 调配出较暗的蓝绿色
普鲁士蓝与土绿混合后，由于两种颜色都具有透明性，会产生较暗的蓝绿色。

2 调配出较暗的紫色
普鲁士蓝与胭脂红混合后能产生一种含有少量黄色成分的较暗的紫色。由于这种紫色透明且深厚，为了不使其过于突兀，最好将其用于画面的阴影处或远处。

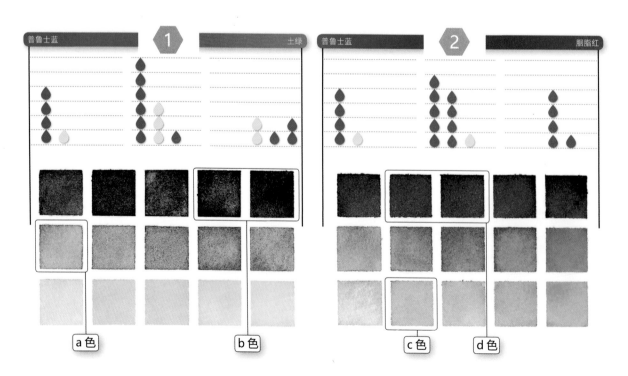

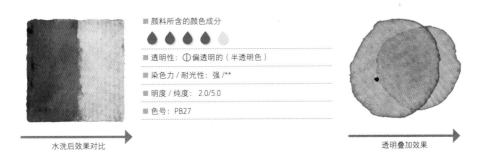

- 颜料所含的颜色成分
- 透明性：①偏透明的（半透明色）
- 染色力 / 耐光性：强 /**
- 明度 / 纯度：2.0/5.0
- 色号：PB27

水洗后效果对比

透明叠加效果

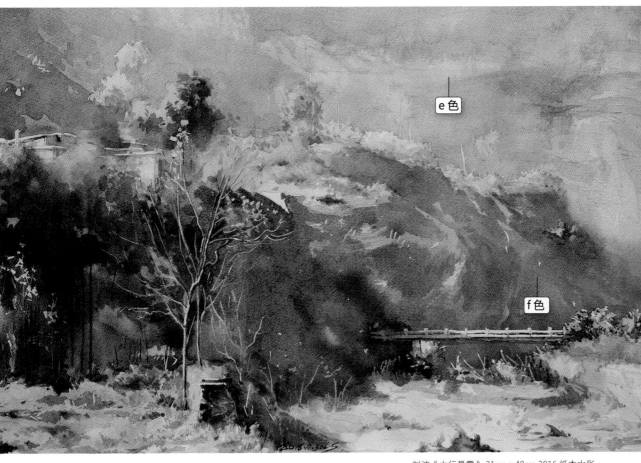

刘波《太行晨雾》31cm × 40cm 2016 纸本水彩

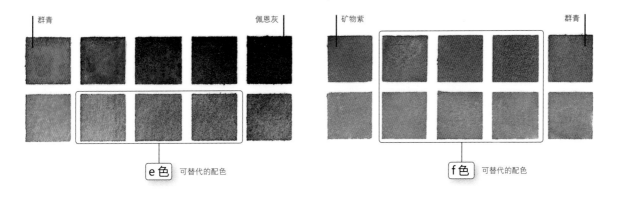

群青　　　　　　　　　佩恩灰　　　　　矿物紫　　　　　　　　　群青

e色 可替代的配色　　　　f色 可替代的配色

第 6 章　蓝-绿色系列颜料解析　079

练习：丁香

丁香隶属于木犀科，是一种落叶灌木或小乔木，以密集的花序和浓郁的芳香而著称。其花色淡雅，芳香袭人，加之强健的习性和简便的栽培要求，使得它在园林中备受青睐，广泛用于景观设计与绿化布置。

（1）开始刻画草图，用浅浅的线条勾勒出花束和花瓶的外形轮廓。

（2）从前面往后面刻画。

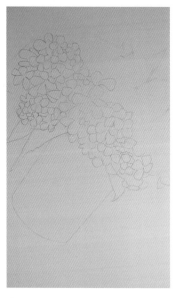

（3）丁香的花朵比较多，大家要仔细刻画，同时注意线条的虚实关系。

（4）注意花朵之间的前后关系要刻画明确，同时不要忘记刻画中间夹杂的花叶。

（5）线稿刻画完成后，用橡皮擦调整线稿的虚实关系。

（6）花朵在前，花瓶在后，明确画面的主次关系。

（7）开始上色，先用水湿润画纸，准备给背景上色。

（8）先稀释钴蓝给背景上色，然后在纸面呈半干时给局部上一层草绿色。

（9）继续给背景上色，注意整个背景的颜色要有变化。

（10）背景的颜色比较虚，因此颜色的纯度和深浅一定要控制好。

（11）用群青给花瓶上色，注意环境色的刻画。

（12）这是一个逆光环境下的花瓶，大家在刻画影子的时候要刻画出虚实关系，在调色时颜色要有透气感。

（13）混合稀释钴蓝和紫罗兰色给花朵上色,注意开始上色时颜色不宜过重。

（14）一部分一部分塑造花朵的颜色,这样不易画错颜色,自己也不会感觉很忙乱。

（15）影子近处一定要刻画得实一点,这样花瓶才不会像飘在空中。

（16）稀释钴蓝给花朵上色,注意花瓣的边缘要仔细刻画。

（17）用细笔尖慢慢勾画丁香花的颜色,注意花朵的颜色一定要涂抹均匀。

（18）给大片花朵上色,颜色的变化要刻画到位。

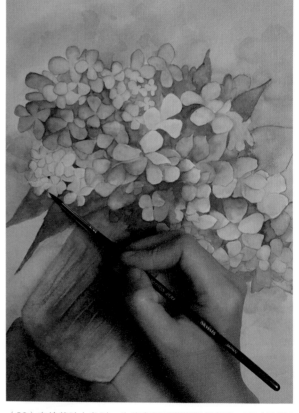

（19）花朵的颜色深浅变化要刻画到位。

（20）在给花叶上色时,先确定好需要调配的颜色,再动手调色、上色。

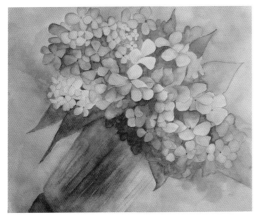
（21）有时需要用纸的底色去表现白色的地方，因此用留白的方法更合适。

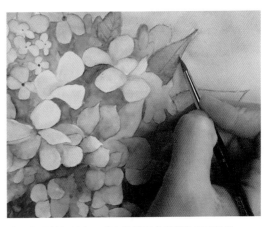
（22）调整好笔尖，蘸少许深绿色仔细地勾画叶脉。

仔细观察，可以看到花瓶上面的细节都塑造出来，虚实变化也很明显。

每一片花瓣都非常有形，它们之间的关系也很明确。

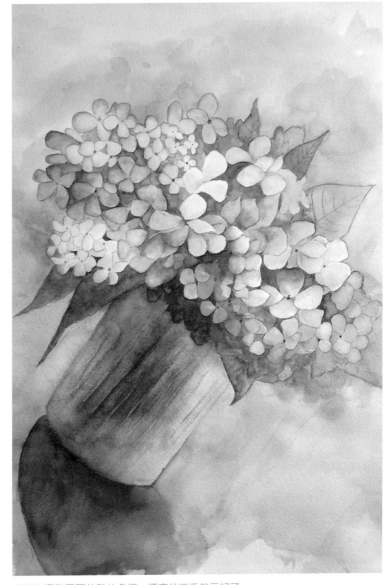
（23）调整画面的整体色调，漂亮的丁香就画好了。

天蓝 CERULEAN BLUE

天蓝是6种基础色之一，最适合用来表现天空。虽然它是半透明的，但多加水稀释后会得到一种美丽的浅蓝色。其颜料颗粒较粗大，容易沉积在纸张纹理的凹陷处，是一种能够产生理想变化的颜料。

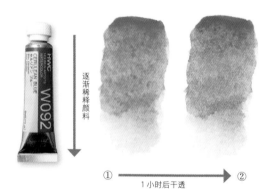

逐渐稀释颜料

① ⎯⎯⎯⎯⎯⎯⎯⎯→ ②
1小时后干透

① 刚画在纸上：带有黄色成分、偏白的蓝色
② 1小时后凝固：几乎所有颜料颗粒都沉淀了

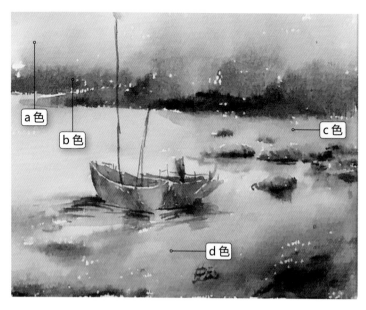

1 调配出带蓝色成分的灰色

天蓝与佩恩灰混合后，会产生偏蓝色的、可用于绘制天空的灰色。

2 调配出昏暗的黄绿色

天蓝与永固黄混合后能产生一种昏暗的黄绿色，这是一种看起来十分淡雅的颜色。

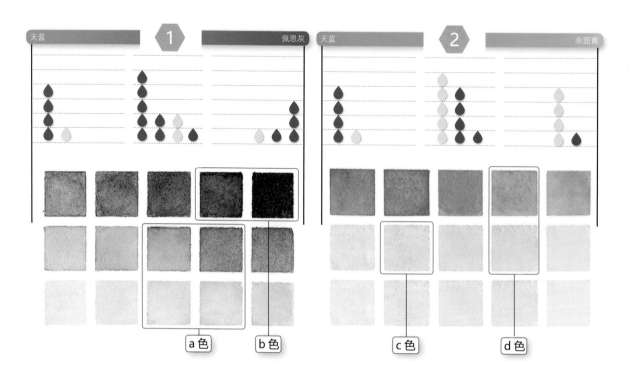

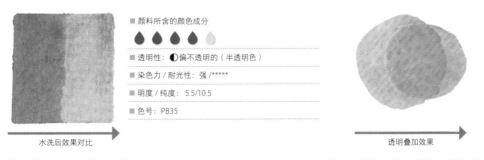

- 颜料所含的颜色成分
- 透明性：◐ 偏不透明的（半透明色）
- 染色力 / 耐光性：强 /*****
- 明度 / 纯度：5.5/10.5
- 色号：PB35

水洗后效果对比　　　　　透明叠加效果

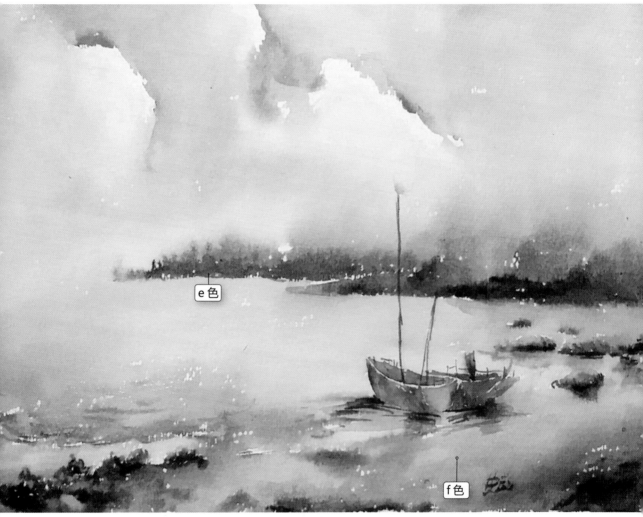

朱安云《新雨后》31cm×40cm 2016 纸本水彩

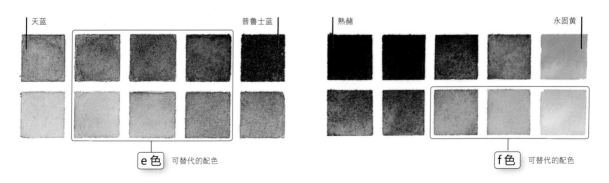

天蓝　　　　　　普鲁士蓝　　　　熟赭　　　　　　永固黄

e色　可替代的配色　　　　　f色　可替代的配色

第 6 章　蓝－绿色系列颜料解析　085

组合蓝 COMPOSE BLUE

组合蓝是一种纯净的蓝，可以与绿色等透明色混合，混色干净、明亮。它适用于覆盖上色或者晕染（一种湿画法）等方法，稀释后特别适用于表现水面。

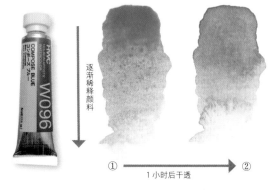

逐渐稀释颜料

1 小时后干透

① 刚画在纸上：清澄、带有冰凉感的蓝色
② 1 小时后凝固：颜料颗粒持续悬浮

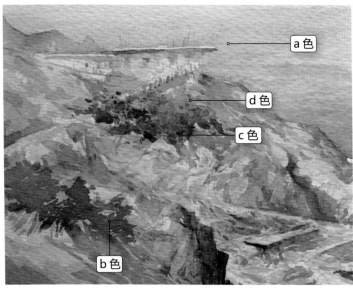

1 调配出清澄的蓝绿色
将组合蓝、翠绿这两种透明性很高的颜色混合后，能产生一种清澄的蓝绿色。

2 调配出稳重的绿色
将组合蓝与土绿混合后，会得到一种雅致的绿色，常用于绘制花草、树木。

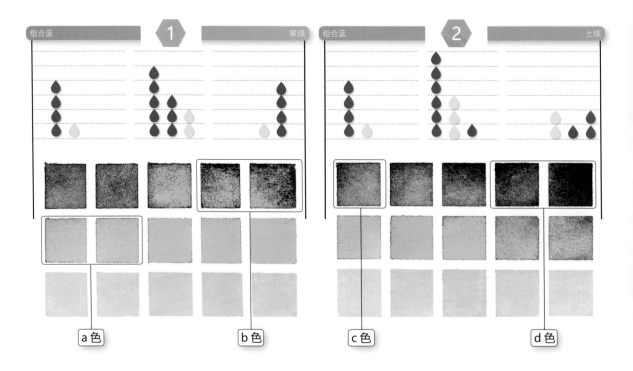

- 颜料所含的颜色成分
- 透明性：◐ 偏不透明的（半透明色）
- 染色力 / 耐光性：强 /**
- 明度 / 纯度：3.0/8.5
- 色号：PB15 PW6

水洗后效果对比

透明叠加效果

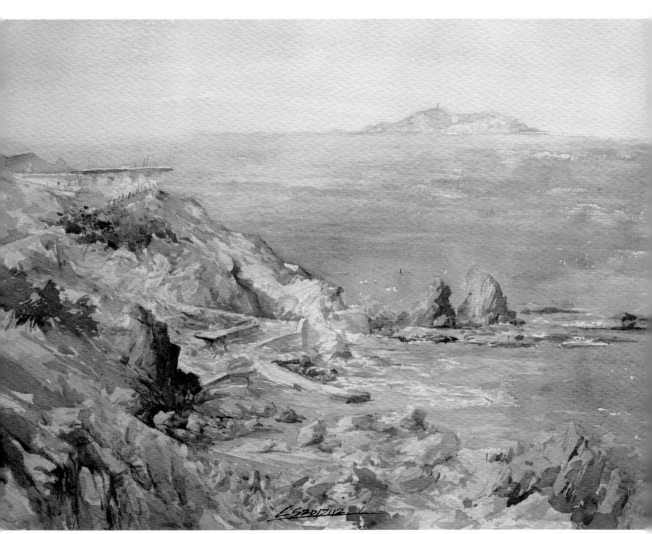

刘波《成山北望 No4》30cm × 40cm 2019 纸本水彩

第 6 章　蓝－绿色系列颜料解析　087

钴蓝 COBALT BLUE HUE

钴蓝是化学合成色、常用混合色，虽然略带红色成分，却是一种平衡性很好的蓝色，特别适合用来为晴朗的天空或者崇山峻岭着色。在绘制森林、海洋、河流等风景时，可以根据色调的变化将钴蓝与其他颜色混合使用。

逐渐稀释颜料

① 刚画在纸上：带红色成分的蓝色
② 1小时后凝固：颜料颗粒很重，几乎全部沉淀

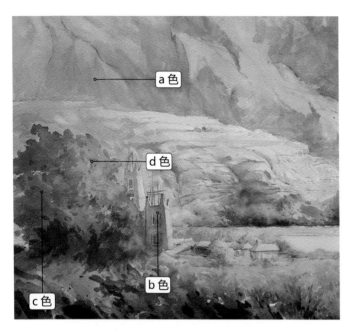

1 调配出清澄的蓝紫色
用钴蓝、胭脂红调配出蓝紫色，稀释后的蓝紫色可用于绘制山脉的阴影部分。

2 调配出暗淡的蓝绿色
用钴蓝和永固绿2号调配出暗淡的蓝绿色。c色是较暗淡的蓝绿色，稀释后的d色可以用来为树叶的受光面着色。

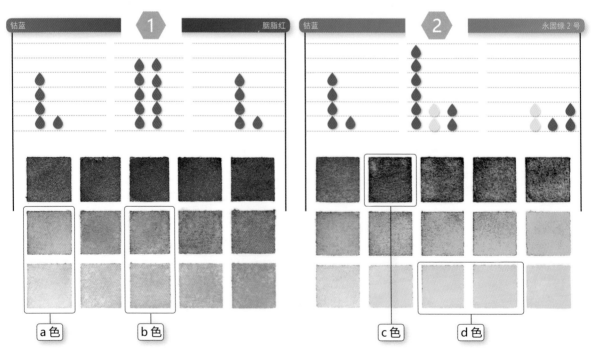

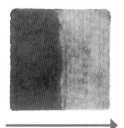
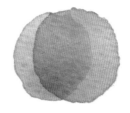

- 颜料所含的颜色成分

- 透明性：① 偏透明的（半透明色）
- 染色力 / 耐光性：强 /***
- 明度 / 纯度：4.0/13.0
- 色号：PB29 PB15

水洗后效果对比

透明叠加效果

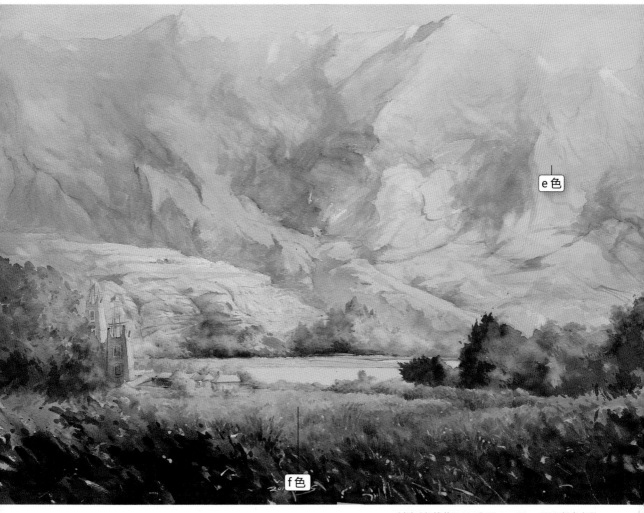

刘波《拓拔黄河 No4》55cm × 75cm 2017 纸本水彩

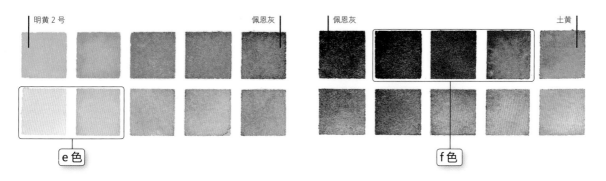

第 6 章　蓝 - 绿色系列颜料解析　089

练习：乡村小景

在描绘这幅景致时，应当着重以色彩的块面去表现小花坛的广阔与丰富。不同的花卉以它们独有的色彩交织在一起，红的热烈、黄的明媚、蓝的宁静、白的纯洁，构成了一幅绚烂多彩的画卷。花坛的边缘，可巧妙地勾勒出细腻的线条，让这片绿意盎然的空间显得更加立体与生动。

当花卉较小且繁多时，可以运用点面结合的方式来表现花卉，同时注意把握好颜色的层次关系。

细节确实较难表现，但应尽量细致地呈现出自行车的造型，而不仅是大概的轮廓。

在刻画墙面时，砖与砖之间的缝隙可以通过留白的方式来体现，同时砖块的颜色变化也需要仔细刻画。

（1）开始用随意的线条勾勒出画面的位置关系，然后用流畅的线条勾勒出线稿图。

（2）在调整好线稿后，选用草绿色和橘色混合稀释，给墙面铺底色，颜色的深度一定要把握好。

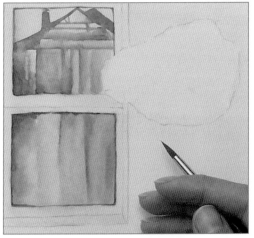 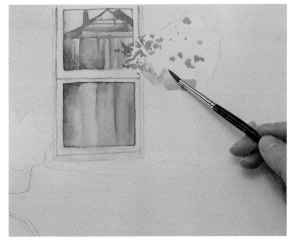

（3）稀释钴蓝给窗户上色，注意颜色的深浅变化要刻画出来，然后给旁边的花篮上色。

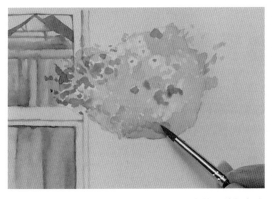 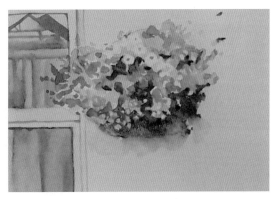

（4）用浅绿色给花篮铺底色，注意上面小花朵的颜色也要表现出来。

（5）稀释深绿色，加重花篮的暗面，暗面的颜色变化要刻画到位。

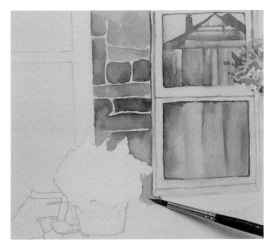 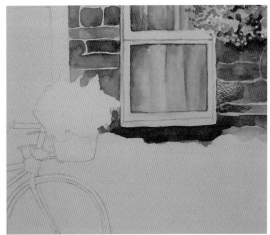

（6）在给墙上色的时候，一定要把颜色的变化刻画到位，这就需要在混色的时候不能把颜色搅拌得过于均匀。

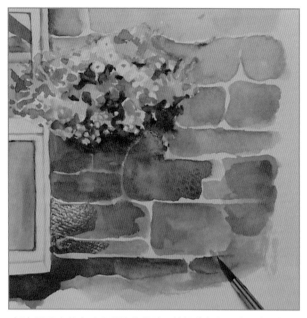

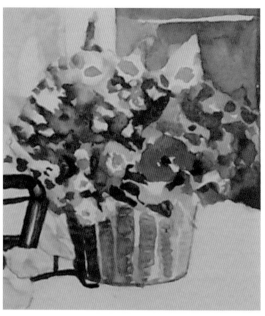

（7）用留白的方式表现墙的缝隙，墙根的颜色深度一定要刻画到位。

（8）仔细刻画露出的花篮，要画出花篮的特点。

（9）先稀释浅绿色，给花叶上色，然后稀释红色和紫罗兰色，给花朵上色，注意花朵用笔尖点着刻画上色。

（10）在底色铺好后，深入刻画花叶，添加颜色的层次关系，使画面看起来更加饱满。

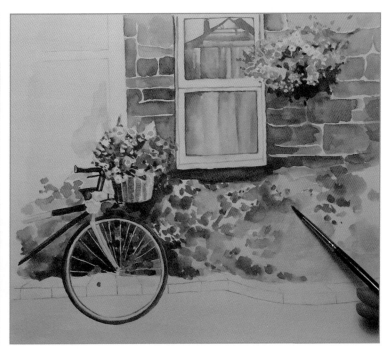

（11）将花坛里的颜色关系刻画完成后，调整画面的颜色层次关系，使花坛的颜色更丰富。

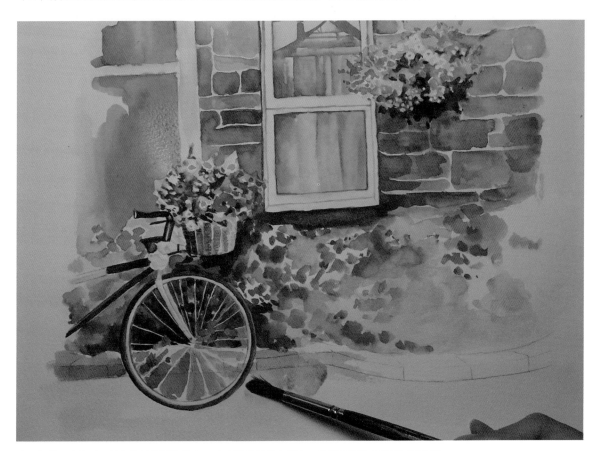

（12）给门上色时，避免平涂得过于均匀，应在适当的地方留白，这样画面不会显得过于拘谨。

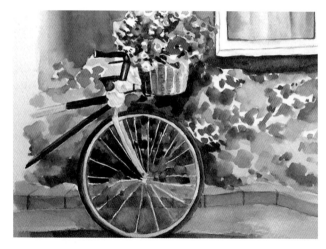

（13）先给花坛边上的砖块上色，注意用稍深的颜色来表现砖块之间的缝隙。接下来给地面上色，上色时不要忘记刻画自行车的投影。

（14）对整体色调进行微调，以确保画面和谐统一，最终完成作品。

群青 ULTRAMARINE DEEP

群青是6种基础色之一,是一种透明的蓝色,在蓝色系中最为鲜亮,常用于绘制自然界中蓝色的天空及水面等,也适合绘制带有蓝色调的阴影部分。如果绘画用的纸张的纹理很粗,群青会沉积在纹理凹陷处。

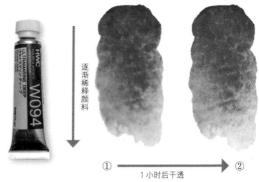

① 刚画在纸上:有红色成分的蓝色
② 1小时后凝固:颜料颗粒很重,几乎全部沉淀

1 调配出紫色
群青和玫瑰红中都含有红色和蓝色成分,混合后可以得到漂亮的紫色。

2 调配出蓝绿色
群青与永固绿1号混合后,能产生略显暗淡的独特的蓝绿色,适合与紫色调和在一起。

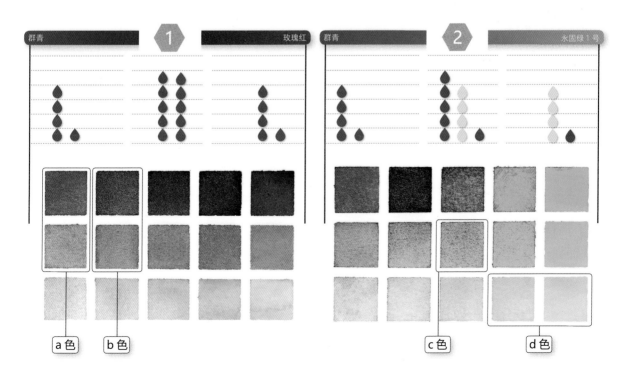

第6章 蓝-绿色系列颜料解析

- 颜料所含的颜色成分
 ◆◆◆◆◆
- 透明性：①偏透明的（半透明色）
- 染色力 / 耐光性：弱 /**
- 明度 / 纯度：2.5/18.5
- 色号：PB29

水洗后效果对比

透明叠加效果

f色

e色

刘波《上里 10 月 No2》31cm × 41cm 2018 纸本水彩

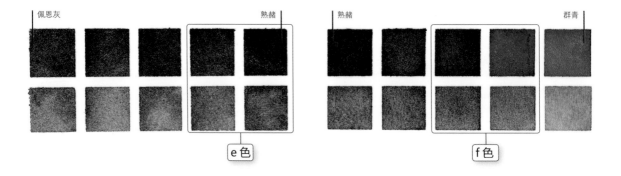

佩恩灰　　　　　　　　　　熟赭　　　　熟赭　　　　　　　　　　群青

e色　　　　　　　　　　　　　　　　f色

矿物紫 MINERAL VIOLET

矿物紫本身具有较冷的色调，是调配紫色系颜色的基础色，与红色或蓝色混合后能产生多种颜色。其颜料颗粒细腻，多加水稀释后能得到较浅的蓝紫色；与绿色或者褐色混合后，能得到美丽的深色。这是一种纯净的紫色，用途广泛。

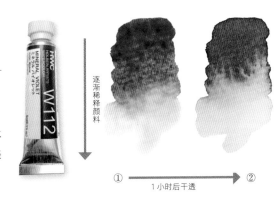

① 刚画在纸上：带有透明感、偏蓝的紫色
② 1小时后凝固：悬浮的颜料颗粒较多，少部分沉淀

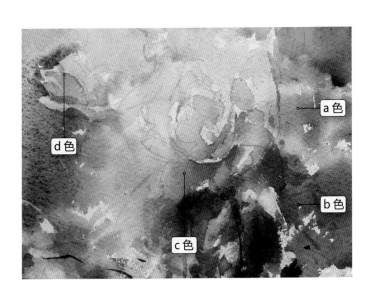

1 调配出较冷的紫色
矿物紫与群青混合后，能得到较冷的紫色，主要用于绘制背景部分。

2 调配出明亮的暖紫色
矿物紫与亮粉红混合后，能产生明亮的暖紫色，在绘制花瓣的受光面时稀释使用。

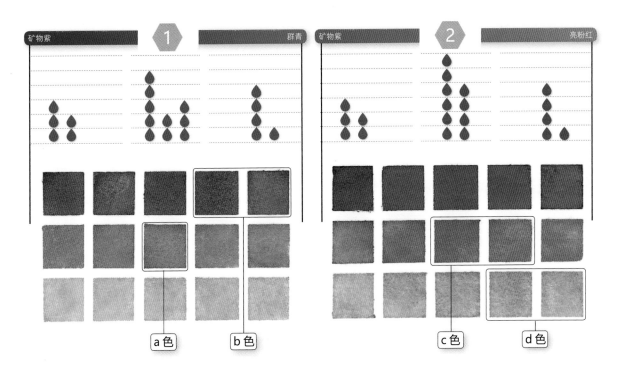

第6章 蓝－绿色系列颜料解析　097

- 颜料所含的颜色成分
- 透明性：①偏透明的（半透明色）
- 染色力/耐光性：弱/***
- 明度/纯度：4.5/10.0
- 色号：PB29 PR112 PB25

水洗后效果对比

透明叠加效果

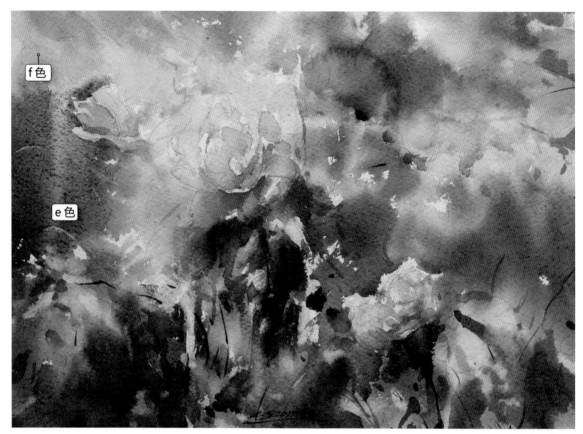

刘波《雨后》29cm×38cm 2019 纸本水彩

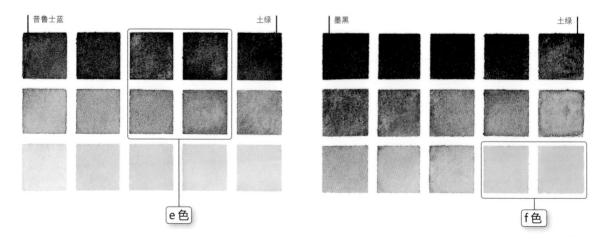

练习：漂亮的紫色花

餐桌上，精致的紫色小花与明媚的黄色百合交相辉映，共同编织成一道令人赏心悦目的风景线，为家居空间增添了几分雅致与生机。在绘制这幅画面时，需要细致地刻画花瓣的层叠之美，确保每一片花瓣的转折与重叠都自然流畅，展现出丰富的层次感。同时，要精准地把握花朵之间的前后遮挡关系，通过巧妙的构图引导观者的视线，营造出深远的空间感。此外，对于桌上摆放的花瓶，更要精心地描绘其透明质感，利用光影效果捕捉光线穿透瓶壁的微妙变化，使瓶中之景与周围的花朵相得益彰，共同构成一幅和谐而动人的画面。

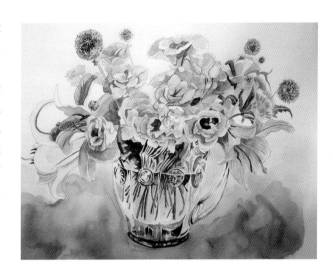

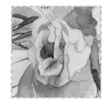
刻画紫色小花时，花瓣的层次感和颜色的变化都需要仔细刻画。

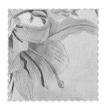
百合花瓣上的纹理需要仔细刻画，同时不要忘记对花蕊进行细致的描绘。

刻画像蒲公英种子一样的花朵时，一定要表现出其虚实变化的特点。

（1）先用浅浅的线条勾勒出草图轮廓，然后用橡皮擦轻轻地擦淡草图，接着用流畅而准确的线条刻画出花瓶和花卉的线稿图。

（2）从前往后细致地勾勒花朵的层次感，尤其要突出前面花朵的立体效果，然后调整花朵之间的虚实关系，以增强画面的空间感和深度。

（3）将花瓶外部的花朵刻画完成后，接下来细致地描绘瓶中花卉的枝干，在此过程中务必要准确地把握线条的虚实关系，以展现枝干的立体感和自然姿态。

（4）线稿绘制完毕后，为所有的花朵铺底色，此时需要特别注意颜色的深浅程度，确保色彩搭配和谐且富有层次感。

（5）进一步丰富花朵的色彩，从花瓣的暗部着手进行深入刻画，这样做有助于更好地塑造花朵的体积感和立体感。

（6）深入刻画紫色花朵，务必精确地塑造出花瓣的层次感，同时要注意花瓣颜色的渐变，从深至浅细致描绘，以展现其自然过渡的美丽。

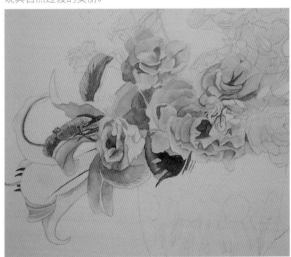

（7）百合花瓣内侧的颜色较深，外侧相对较浅，在绘画时要准确地捕捉这种颜色的渐变，并细致地用细笔勾勒出花瓣表面的纹理。

 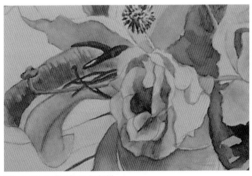

（8）注意花朵中心的花叶和花骨朵也要精心刻画，以充分展现画面的细节感和丰富性。

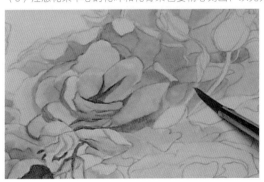 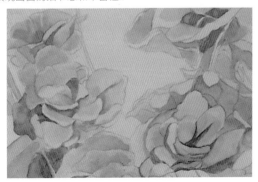

（9）给上方的紫色花朵上色，同样需要一片花瓣一片花瓣地去细致刻画，这样做能够使最终的画面更加精致、细腻。

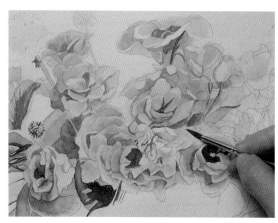 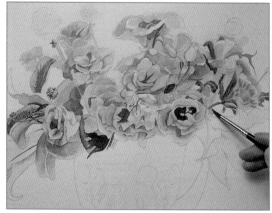

（10）在将花瓶外部的花朵的颜色刻画完成后，需要仔细观察整个画面，针对不足之处进行必要的调整和修饰。

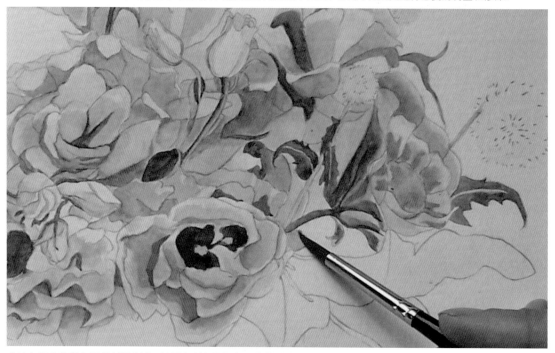

（11）花朵的颜色已经刻画完毕，接下来稀释深绿色，为枝叶上色，在此过程中需要特别注意细节的精细刻画。

（12）为左侧的黄百合上色，首先加深其底色，然后使用细笔勾勒出花瓣上的纹理，并细致地刻画花朵中心的花蕊，确保每一部分都栩栩如生。

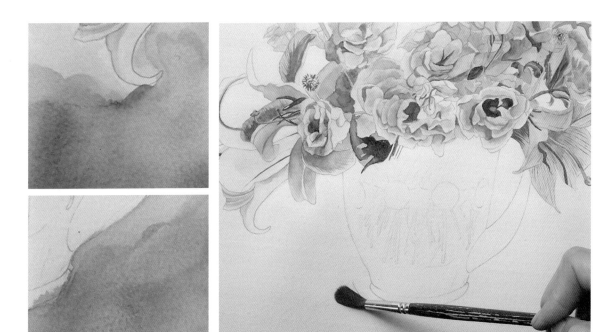

（13）给背景上色，采用之前所教的方法，取调色盘上已经调好的花朵颜色，加入适量的钴蓝进行稀释，然后用于背景的上色。在此过程中要特别注意颜色的深浅变化，确保背景与前景的花朵形成和谐的视觉效果。

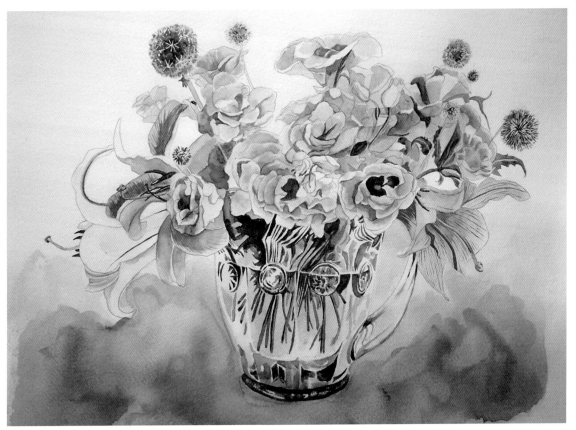

（14）在为花瓶上色时，建议先刻画出瓶内枝干的形态，再细致地塑造花瓶外部的细节，这样能够使画面更加精致且富有层次感。

第 6 章　蓝－绿色系列颜料解析　103

钴绿 COBALT GREEN

钴绿属于化学合成色，混色干净，颜色艳丽，虽然略带黄色成分，却是一种平衡性很好的绿色。钴绿特别适用于绘制森林、海洋、河流等风景，在绘制时可以根据色调的变化将钴绿与其他颜色混合使用。

逐渐稀释颜料

① 1小时后干透 ②

① 刚画在纸上：带黄色成分的绿色
② 1小时后凝固：颜料颗粒很重，几乎全部沉淀

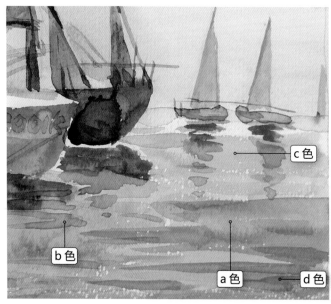

1 调配出清澄的蓝绿色

钴绿和翠绿两种透明性很高的颜色混合后，能产生通透、冰冷的颜色，如清澄的蓝绿色。

2 调配出稳重的绿色

钴绿与土绿混合还可以调配出稳重、透明的绿色。溪流、池塘中荡漾的水纹通常用这种颜色来表现。

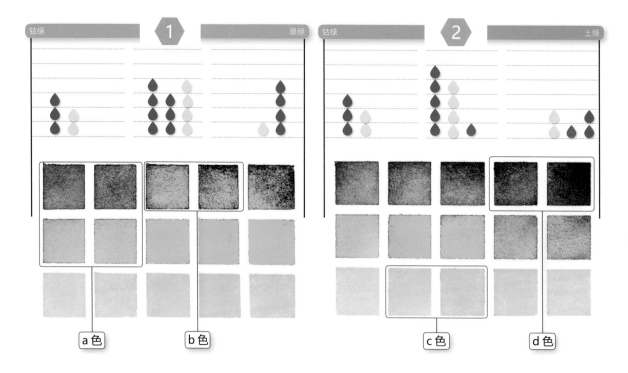

- 颜料所含的颜色成分

- 透明性：● 不透明
- 染色力 / 耐光性：强 /＊＊＊
- 明度 / 纯度：4.0/13.0
- 色号：PG18 PB28 PW6

水洗后效果对比　　　　　　　　　　　　　　　　　　透明叠加效果

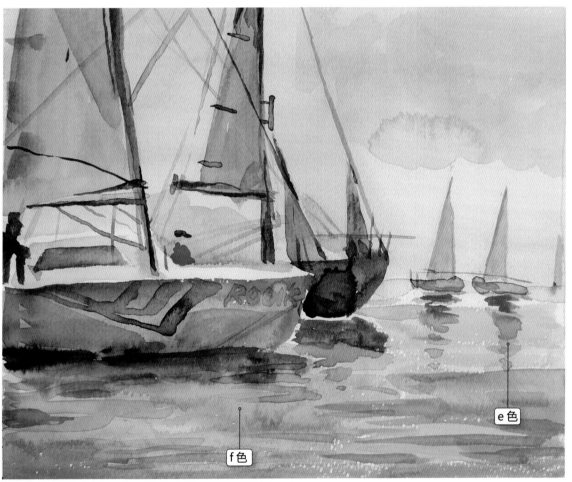

刘艾伦《航海》31cm×40cm 2021 纸本水彩

先铺设水面色调：使用稀释后的 e 色横向涂抹，在上色过程中会产生自然留白的部分，这样能表现出水面的波光感。

再叠加水底色调：将 f 色叠加在之前的颜色上，用于表现水底的阴影部分。

翠绿 VIRIDIAN HUE

翠绿是一种透明性很强、带有蓝色成分的独特的绿色。将翠绿与黄色系颜色或者其他的绿色系颜色混合，适用于表现树叶或蔬菜、水果的受光面。翠绿是提升绿色色调时不可或缺的一种重要颜色。

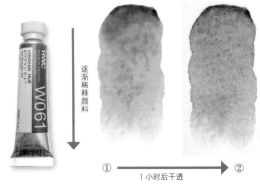

逐渐稀释颜料

① 刚画在纸上：带有蓝色成分的绿色
② 1 小时后凝固：颜料颗粒大部分悬浮、少量沉淀

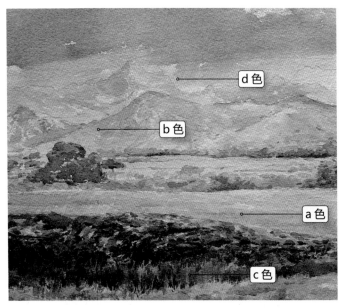

1 调配出植被的绿色
翠绿与土绿可调配出植被的颜色。绿色草地的受光面用较浅的 a 色描绘，远景的植被用 b 色描绘。

2 调配出暖紫色
翠绿与亮粉红混合后会产生暖紫色。用稀释后的暖紫色描绘远处的山峰和天空，营造出梦幻的感觉。

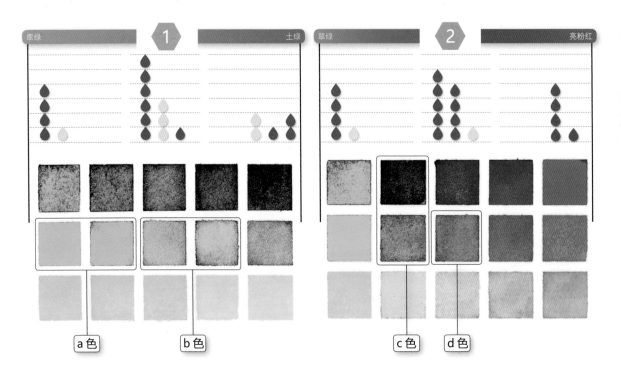

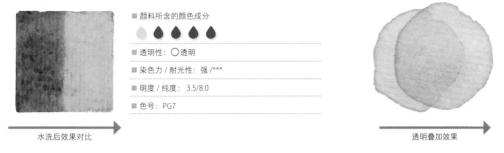

- 颜料所含的颜色成分
- 透明性：○透明
- 染色力 / 耐光性：强 /***
- 明度 / 纯度：3.5/8.0
- 色号：PG7

水洗后效果对比　　　　　　　　　　　透明叠加效果

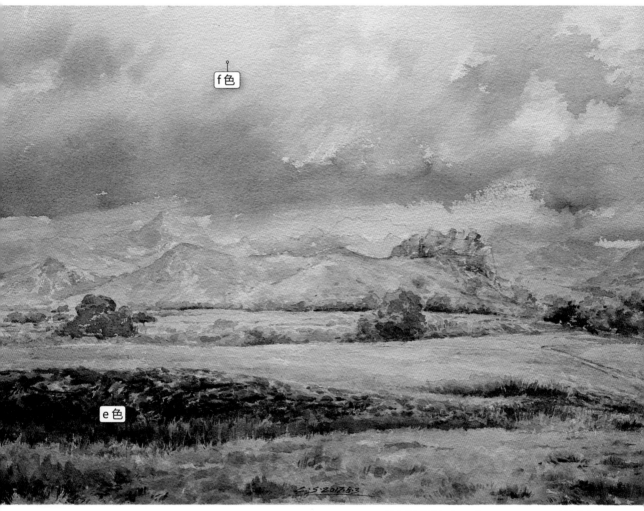

f色

e色

刘波《阿鲁科尔沁 No3》37cm×50cm 2017 纸本水彩

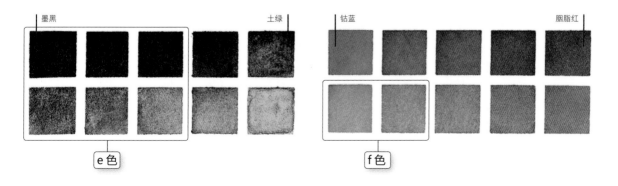

墨黑　　　　　　　土绿　　　钴蓝　　　　　　　胭脂红

e色　　　　　　　　　　f色

第 6 章　蓝 – 绿色系列颜料解析　107

练习：绿色的花果

在本例中将绘制一丛花果，其中绿色的草莓叶子占了较大比例，因此需要细致入微地进行刻画。尤为重要的是，位于前方的3个草莓将成为重点描绘的对象，务必确保其形态与色彩都栩栩如生。同时，在创作过程中不应忽视对草莓花朵的精细刻画，以确保整幅作品的生动与完整。

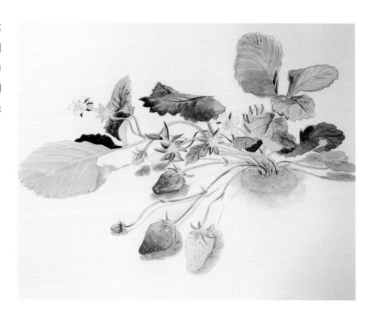

仔细刻画草莓表面的颜色变化以及后方的底座，不要忘记将草莓上的小黑点细致地描绘出来。

在刻画叶子的时候，透视关系要把握好，注意不要忘记刻画叶脉。

草莓下面的泥土也要刻画出来，以表现画面的精致感。

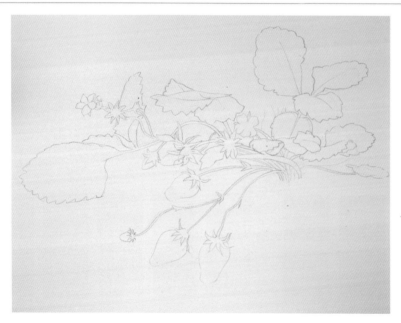

（1）以轻柔的线条轻轻地勾勒出草莓枝叶的大致外形轮廓，奠定整幅画的基调。然后细致地刻画位于大叶之后的草莓花朵，在此过程中，需要特别注意草莓花朵与叶片之间的前后层次关系，确保顺序井然。在绘制线稿时，保持清晰的作画思路至关重要，它能帮助绘画者有序地推进，确保每一个细节都不被遗漏，从而让作品更加精致、完整。

（2）在给叶子上色时，应顺着叶脉的自然结构进行刻画，而叶脉部分可通过留白的方式来突显。

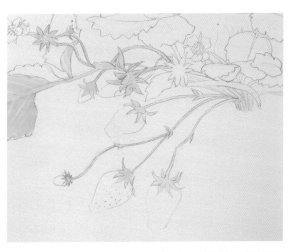

（3）为花骨朵的底座上色，需要注意起始时的颜色不宜过深。

（4）在为叶片上色时，务必清晰地描绘出其明暗关系，同时留意不同叶片间的颜色差异。

（5）前面的两个鲜红的草莓，首先为它们铺一层淡红色，然后适当加深草莓顶端的颜色，以增强立体感。

（6）在给后方的叶子上色时，叶脉无须刻意描绘，重点在于表现叶片颜色的丰富变化。从整体出发，首先加深花蕊的颜色，然后细致地刻画花瓣上颜色较重的纹理部分。为了营造土壤的颗粒感，可以将生褐色稀释至约80%，用笔尖轻点描绘。

（7）现在叶子的颜色已经刻画得非常到位，接下来需要细致地勾勒出叶片的叶脉。

（8）仔细观察，看看还有哪些枝叶的细节没有刻画完整，然后进行必要的调整。

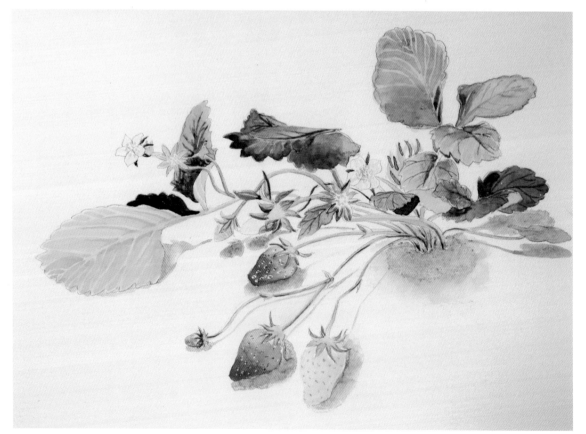

（9）完成绘制，大家可以看到草莓的生长环境。

永固绿1号 PERMANENT GREEN No.1

永固绿1号本身具有较冷的色调，稀释后会偏暖（用水稀释后就能观察到其所含的黄色成分）。这种颜色的纯度较高，比较透明，可混合其他颜色来降低明度。在用它绘制植物时还需要加一些暖色。

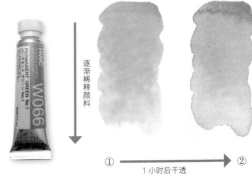

① 刚画在纸上：略带白色成分的黄绿色
② 1小时后凝固：黄绿色颗粒保持悬浮，白色颗粒分离后沉淀

1　调配出明亮的暖绿色
永固绿1号与土绿混合后能产生明亮的暖绿色，在绘制阳光洒在树梢上时稀释使用。

2　调配出偏冷的蓝绿色
永固绿1号与低明度、透明的普鲁士蓝混合后能产生蓝绿色，主要用于绘制天空和地面的阴影部分。

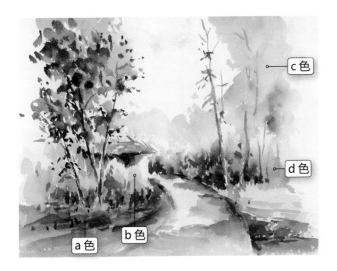

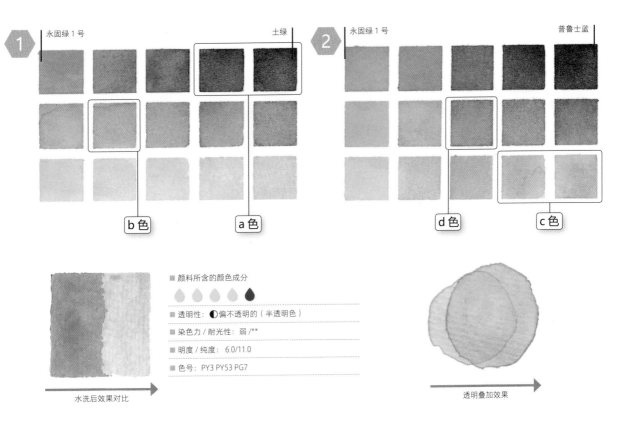

- 透明性：偏不透明的（半透明色）
- 染色力／耐光性：弱／**
- 明度／纯度：6.0/11.0
- 色号：PY3 PY53 PG7

水洗后效果对比

透明叠加效果

第6章　蓝－绿色系列颜料解析

练习：杯中桑葚

当奶奶在后院修剪那些桑树枝时，我心中不禁涌起一丝惋惜。于是，我灵机一动，找来一个晶莹剔透的玻璃杯，小心翼翼地将几枝修剪下的桑树枝插入其中，没想到，这一简单的举动竟意外地呈现出一番别致的美景。受此启发，今天我们就来共同绘制一幅杯中桑葚的图画，捕捉那份不经意间流露出的自然韵味。

（1）在勾画草图时，注意线条不能过于生硬，应轻轻地勾勒，以便于后续修改。

（2）擦淡草图，用精准的线条描绘出杯中的叶子和果实。

（3）细致地勾勒出玻璃水杯的外形轮廓线，不要忘记刻画出杯中水面的水位线。

（4）从杯子内部的枝干到杯子外部的枝干，每一个细节都需要仔细刻画。

（5）在线稿完成后开始上色，将群青稀释至30%，为果实上色，注意初次铺色时颜色不宜过重。

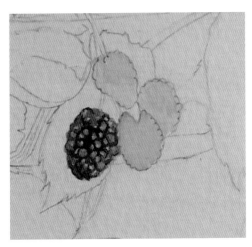

（6）底色铺设完毕后，接下来刻画果实的颗粒感，深入描绘其暗面、灰面和亮面，以增强立体感。在调配新颜色前，请确保调色盘已经清洗干净。

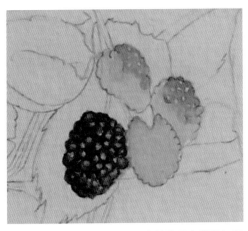

（7）将紫罗兰稀释至30%，为其他果实增添色彩关系，注意控制好颜色的应用区域。

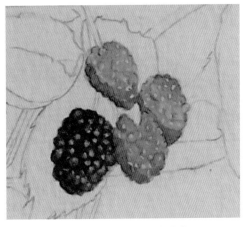

（8）逐步刻画出后面3个果实的立体感。

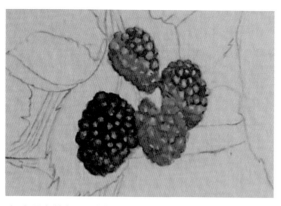
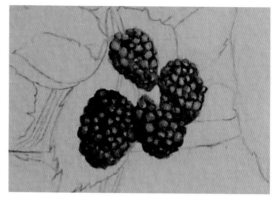

（9）果实的亮面已经刻画完毕，接下来深入刻画其暗面，需要精准地把握颜色的深浅。

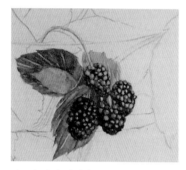

（10）在为叶片上色时，应顺着叶脉的方向进行，确保叶片的颜色变化得以充分展现。

（11）在为另一组果实铺设底色时，要注意它们之间颜色的差异。

（12）以这种方式为其他果实上色，并细致地刻画出颜色的变化。

在铺底色的时候，颜色的变化也要刻画出来，以便于后面深入刻画。

开始上色，叶片的虚实关系就要把握好。

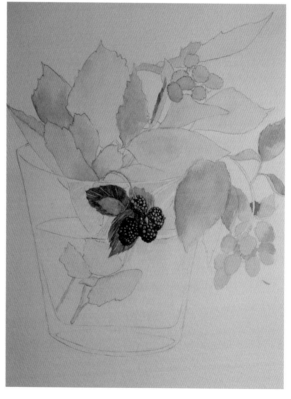

（13）为所有的叶片（包括杯子内部的叶片）铺底色，每片叶子的颜色变化都要精心刻画，以呈现出丰富的视觉效果。

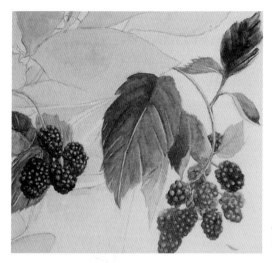

在刻画果实的时候,主要抓住暗面、灰面和亮面去上色,这样更容易表现出果实的体积感。

(14)底色铺设完成后,接下来深入刻画叶片和果实。在刻画过程中,务必要仔细描绘果实的颜色变化,同时叶片上的叶脉也要精心刻画。

主要塑造出果实的立体感,高光部分可以留白,也可以用白色水彩去表现。

(15)当所有果实的颜色都刻画到位后,将主要精力放在叶片的细节刻画上,特别是叶脉的描绘要准确无误。

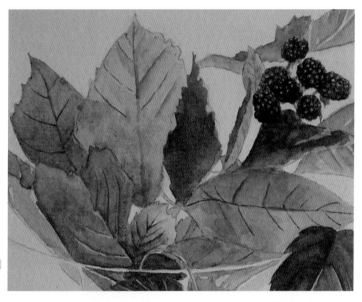

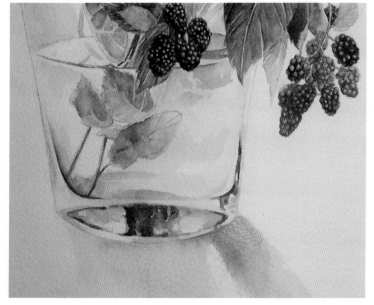

用变化的颜色体现玻璃的质感,注意颜色的深浅要把握好。

(16)对于杯中的枝叶,应刻画得稍微模糊,以体现杯中装有水的效果,同时杯子底部的颜色也要细致刻画。

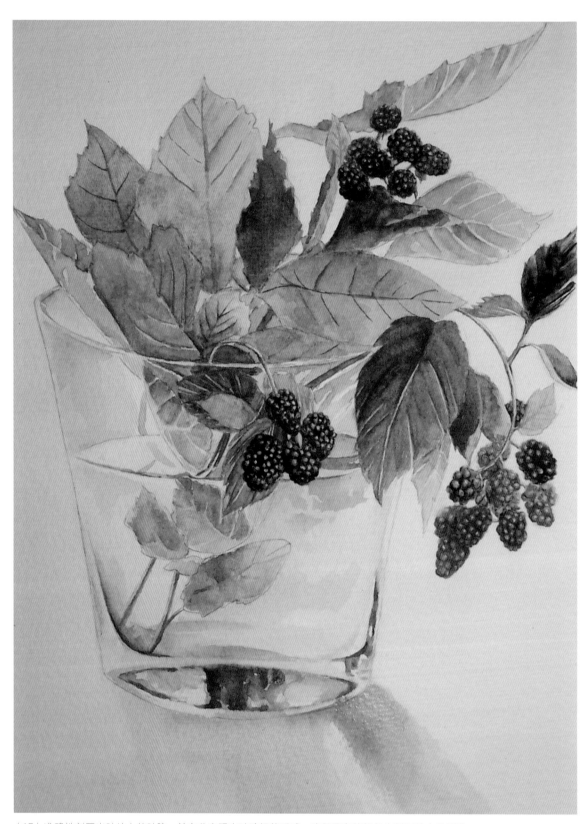

（17）准确地刻画出叶片上的叶脉，并充分表现出玻璃杯的质感，确保果实的颜色也刻画得十分到位。

永固绿2号 PERMANENT GREEN No.2

永固绿2号是一种透明的绿色，广泛用于表现风景、静物中带有自然感的绿色基调。其稀释后会产生十分美丽的色调，适合用于描绘绿色系物体的受光面。它与黄色或者蓝色混合后，也可产生十分美丽的颜色。

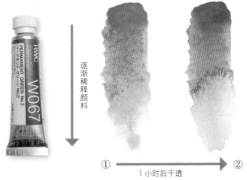

① 刚画在纸上：稳重的黄绿色
② 1小时后凝固：一部分颜料颗粒沉淀，另一部分续悬浮

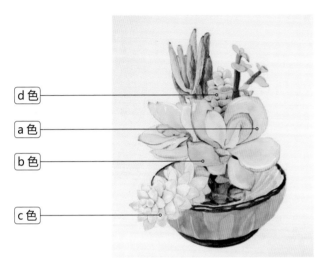

1 调配出黄绿色
永固绿2号与带有红色成分的永固黄混合后能产生稳重的黄绿色。

2 调配出蓝绿色
永固绿2号与组合蓝混合后能产生亮丽的蓝绿色。

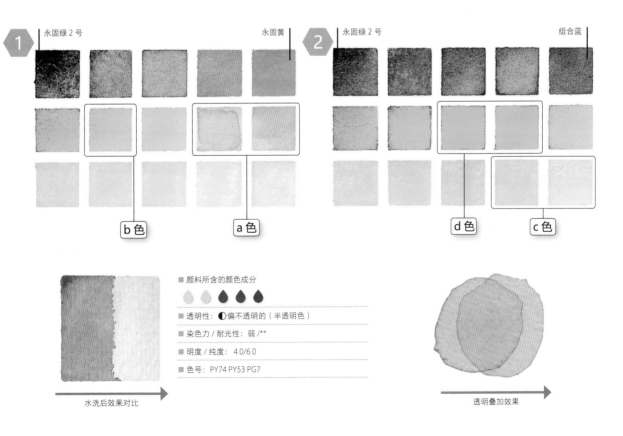

- 透明性：◑ 偏不透明的（半透明色）
- 染色力/耐光性：弱/**
- 明度/纯度：4.0/6.0
- 色号：PY74 PY53 PG7

第6章 蓝-绿色系列颜料解析

练习：多肉植物

阳台上摆放的小盆栽，同样成为水彩画作中的主要写生对象。这里特意挑选了一个散发着熟褐色魅力的碗状小花盆，以及一株叶片格外娇嫩的多肉植物，作为描绘的焦点。

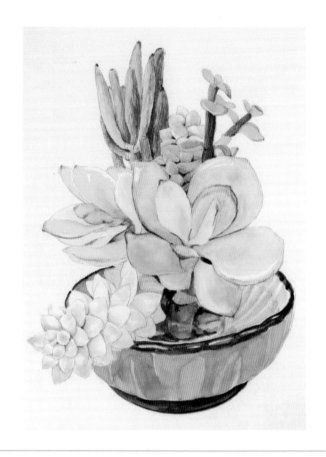

（1）花盆里的花卉叶片较多，在刻画时需要保持耐心，慢慢进行，切勿急躁。在刻画的过程中，要注意区分不同花卉叶片的形状特征。

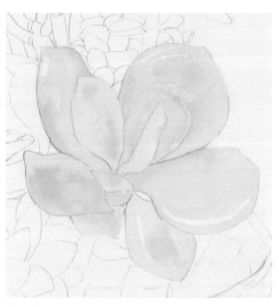

（2）为了避免颜色过深难以修改，建议从深色开始逐渐过渡到浅色进行填涂，这样可以有效地降低失误的风险。下面从黄色的叶子开始绘制。

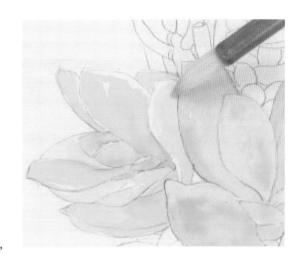

在稀释纯色的时候,毛笔一定要干净。

(3)在给旁边的小叶子上色时,需要注意有些地方应使用纯色稀释后进行上色,以准确地把握颜色的层次关系。

在勾边时,注意不要让笔尖分叉。

(4)在将叶片的颜色刻画完整以后,使用小号笔细致地勾勒叶片的红色边缘线,注意要表现出边缘线的虚实变化。

(5)将深绿色稀释,为叶片的绿色部分加重颜色,以确保颜色的深浅变化刻画得恰到好处。

(6)刻画上方的叶子,需要确保叶子的颜色刻画精准,对颜色的深度要适当控制。

(7)为椭圆形的小叶片铺底色,颜色的层次要刻画清晰,然后使用小号笔精心地刻画出叶片间的三角区域。

注意在调配颜色的时候,调色盘一定要保持干净。

(8)尽管这些叶片较小,但颜色的变化仍需要细致刻画,之后用小号笔勾勒细节。

在调色的时候,一定要控制好水分。

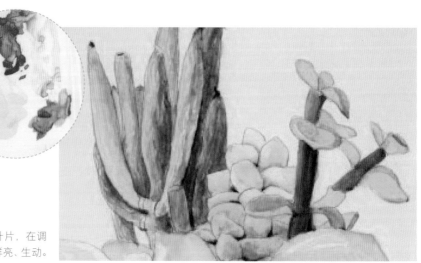

(9)刻画右边不同形状的叶片,在调配颜色时要确保叶片看起来鲜亮、生动。

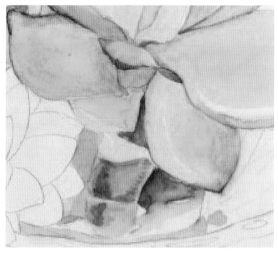

根部的颜色一定要刻画得重一点。

（10）选用熟褐色与土黄色混合后为根部上色，需要注意塑造出其体积感，同时花盆内泥土的颜色也要相应地刻画出来。

根部泥土的颜色一定要刻画到位，这样颜色的层次关系才能拉开。

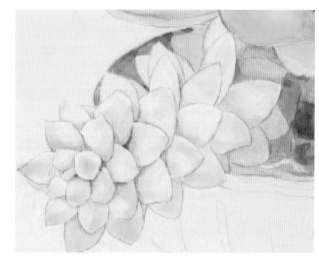

（11）使用湖蓝色和苹果绿色为叶片上色，务必细致地描绘出叶子颜色的丰富变化。

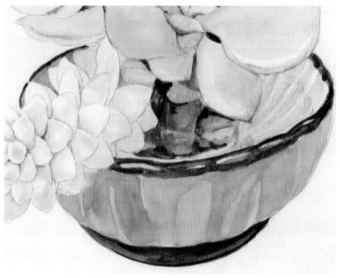

注意盆边和盆底的颜色刻画得重一点，高光部分选用淡蓝色刻画。

（12）在为花盆上色时，颜色的选择和使用要精准，深浅变化要刻画得恰到好处，并且要注重表现出陶瓷的质感。

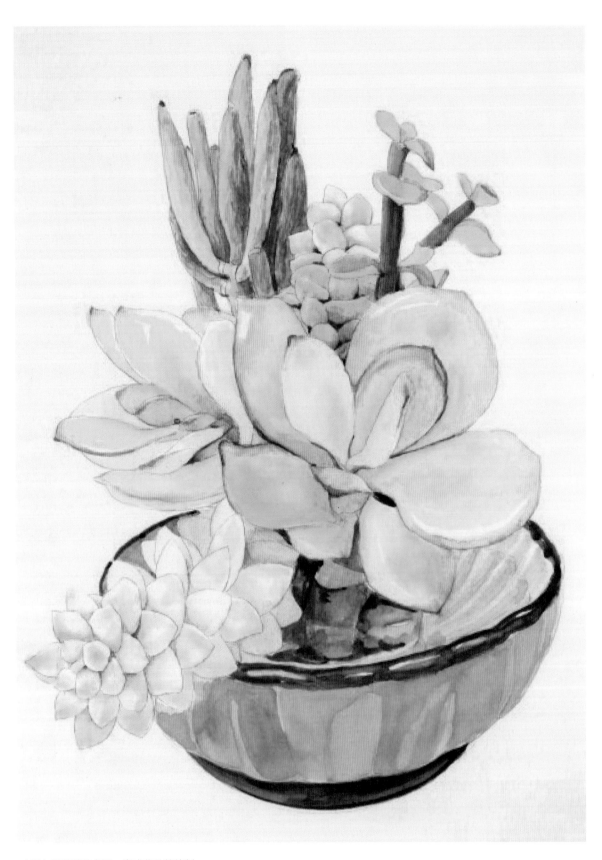

(13)调整整体色调,完成作品的绘制。

土绿 TERRE VERTE

土绿是一种由含有硅酸铁的天然沉积物制成的耐久颜料,适用于绘制自然界景观,如灰绿色的树荫等。在较细的颜料颗粒的作用下,土绿的扩散性较强。土绿是很多水彩画家喜爱的颜色,在描绘水景时经常被使用。

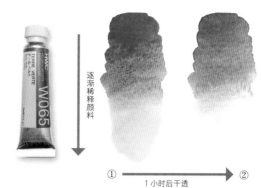

逐渐稀释颜料

① 1小时后干透 ②

① 刚画在纸上:不透明的深绿色
② 1小时后凝固:一部分颜料颗粒沉淀,另一部分悬浮

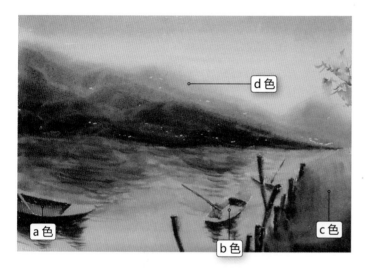

1 调配出红褐色
土绿与鲜橙色混合,会得到一种类似于红褐色的颜色。

2 调配出深邃的蓝绿色
土绿与群青可以混合出深邃的蓝绿色。将绿色成分较多的c色涂抹在润湿的纸张上,会产生较好的扩散效果。稀释后的黄绿色可作为底色来使用。

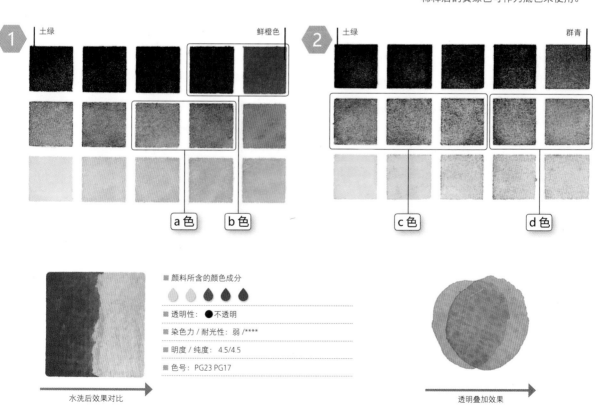

- 颜料所含的颜色成分
- 透明性:● 不透明
- 染色力 / 耐光性:弱 /****
- 明度 / 纯度:4.5/4.5
- 色号:PG23 PG17

水洗后效果对比

透明叠加效果

第6章 蓝-绿色系列颜料解析

练习：花田

在这个丰富的画面中，花朵数量众多，为创作者提供了广阔的创作空间。创作者可以采取整体着色的策略，通过色彩的层次与渐变，营造出一种和谐而富有深度的视觉效果。

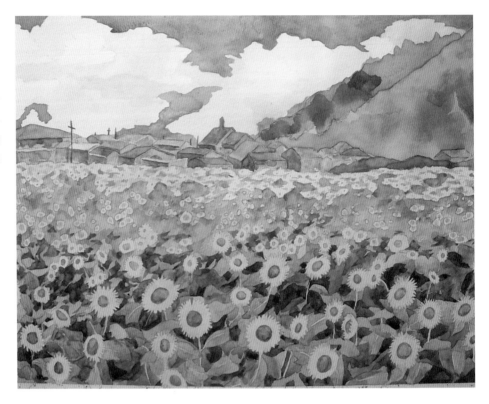

对于大面积的花朵，无须过于细致地刻画，关键在于表现出前面花朵的体积感。

远处花朵的颜色的纯度应适当降低，展现出它们的色彩关系即可。

天空主要以白云和蓝天为主，白云选择以留白的方式表现，蓝天稀释钴蓝进行上色。

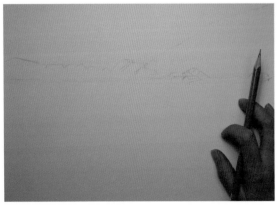

（1）使用浅淡的线条勾勒出远处的山脉与小村庄的轮廓，要确保将房子的高低起伏勾勒得准确无误。

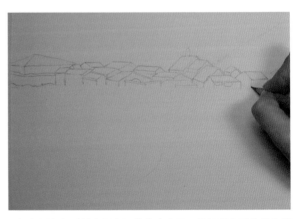

（2）深入细致地勾画出远处的小房子，将能观察到的细节都呈现出来。

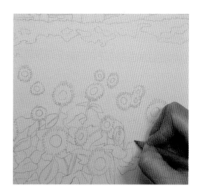

(3)完成远处景物的刻画后,从前到后描绘向日葵,需要细致入微地刻画其细节。

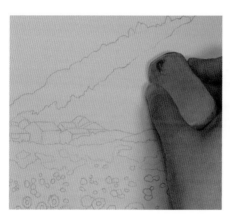

(4)对于远处的向日葵,则无须描绘细节,以椭圆形来概括即可。然后调整整个线稿的虚实关系,使其更具有层次感。

(5)选择钴蓝稀释至60%,给天空上色,注意白云部分采用留白处理。

(6)将钴蓝稀释至80%以加重天空的颜色,并注意表现白云的环境色,使其并非纯白,而是略带蓝色调。

（7）给远山上色，主要选用钴蓝和深绿稀释后上色，注意细致地刻画颜色的变化。

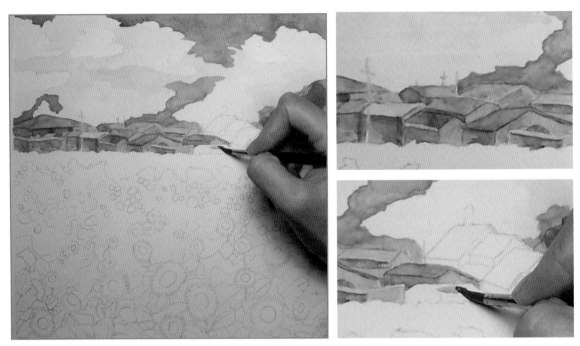

（8）从右至左，依次给远处的小房子上色，颜色的灰度要拿捏得当，以便营造出画面的空间感。

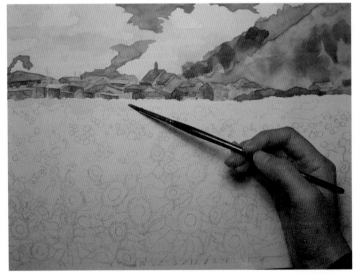

（9）对于远处紧挨着房子的向日葵，用淡黄色概括性地铺上一层，注意颜色要涂抹均匀，这样画面会显得干净、清爽。

（10）完成远处景物的上色后，从前到后逐一给向日葵上色，在稀释颜色时要适中，避免二次调色。

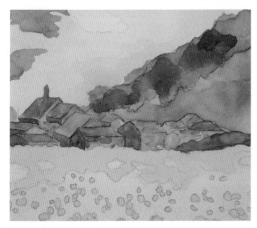
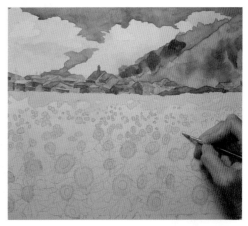

（11）调整笔尖，为尚未上色的向日葵逐一铺底色，确保不遗漏。

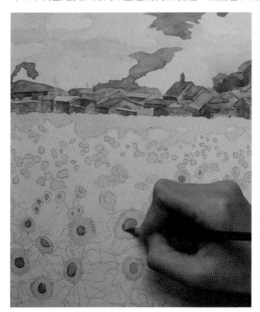
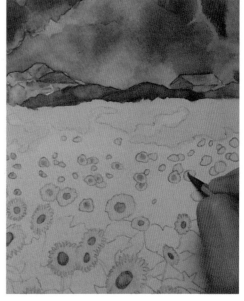

（12）使用橘黄和藤黄混合稀释后上色，注意要刻画出颜色的变化，远处的向日葵可以用小号笔来表现。

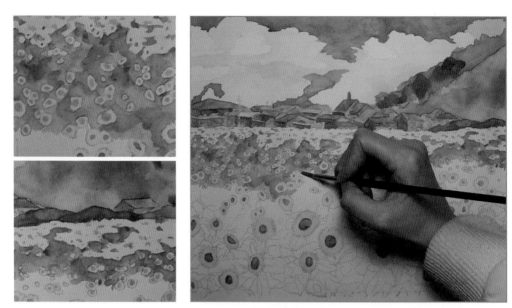

（13）叶子的立体感相对容易刻画，选择用块面来表现，但仍需把叶子颜色的变化刻画到位。

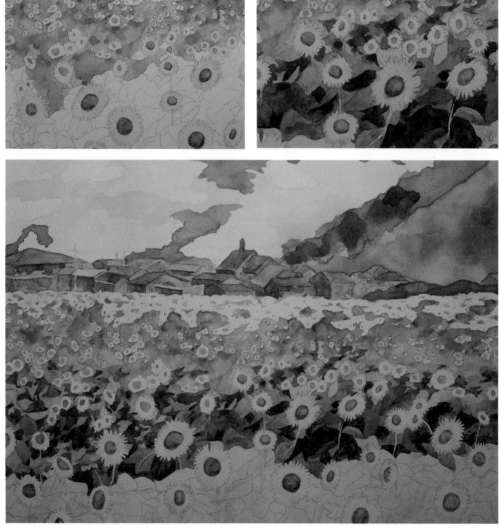

（14）在刻画向日葵的花海时，务必把握好远近虚实关系，近处的向日葵要仔细刻画，这样空间感就会非常强。

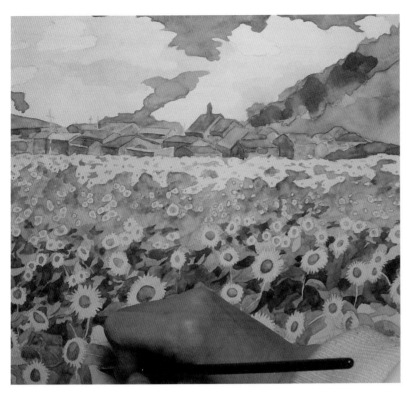

（15）抓住暗面、灰面和亮面进行刻画是一个清晰的绘画思路，这样不仅能确保画面面层次分明，还能降低画坏的风险。当前面的叶子绘制完成后，整幅画也就接近尾声了，可以说大功告成。

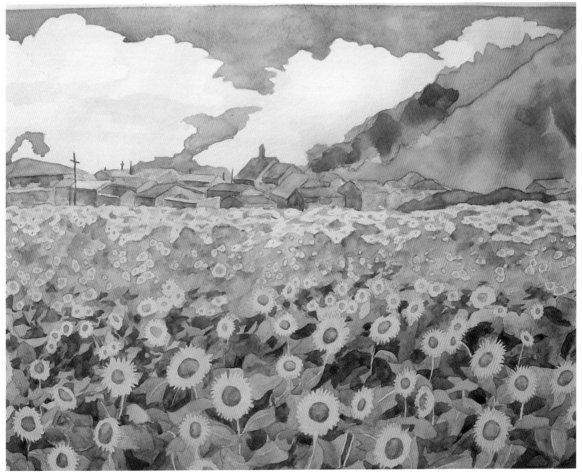

（16）调整整体色调，完成绘制。

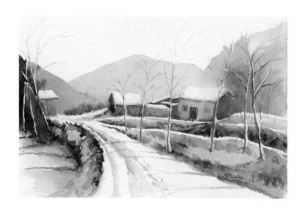

第 7 章

褐-灰色系列
颜料解析

褐色、灰色之类的颜色，明度和纯度都不高，适合用来绘制阴影部分。本来应该将褐-灰色系里面的颜色分别放到红色系和蓝色系中，但为了方便大家理解颜料所含的蓝、红、黄色彩成分，这里单独列出来讲解。浅红、熟赭、墨黑可以归类在红色系中，佩恩灰是蓝色成分较多的昏暗的颜色。

Chapter 7 ——

熟赭 BURNT UMBER

熟赭常用于混合出土色，加水可作肤色。熟赭是一种稳重的褐色系颜色，混色干净。为了调配出朴素的色调，熟赭需要与其他颜料混合使用，在与黄色系或红色系颜料混合后，熟赭能够展现出本身所含有的橙色成分，得到一种十分有氛围感的颜色。

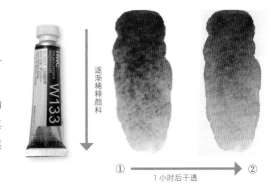

逐渐稀释颜料

① ——1小时后干透—— ②

① 刚画在纸上：较暗的红褐色，染色力弱
② 1小时后凝固：悬浮和沉淀的颜料颗粒各占一部分

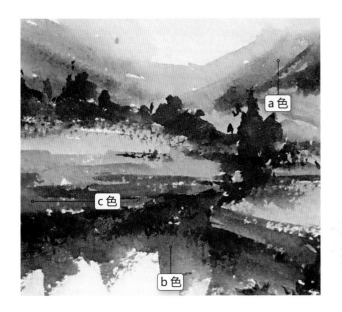

1 调配出暗褐色
将熟赭与普鲁士蓝混合后得到的暗褐色，比浅红与普鲁士蓝混合出的颜色的红色成分更少。

2 调配出昏暗的黄色
熟赭与永固黄混合后，能产生类似土黄色的枯草色。

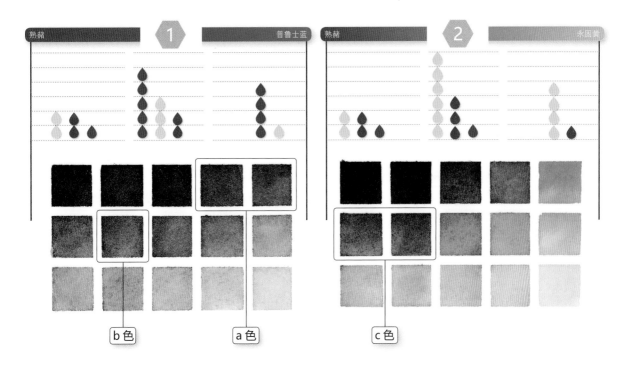

第7章 褐-灰色系列颜料解析 131

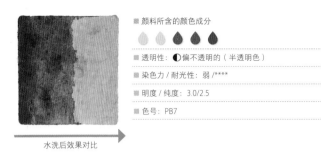

- 颜料所含的颜色成分
- 透明性：◐ 偏不透明的（半透明色）
- 染色力/耐光性：弱 /****
- 明度/纯度：3.0/2.5
- 色号：PB7

水洗后效果对比

透明叠加效果

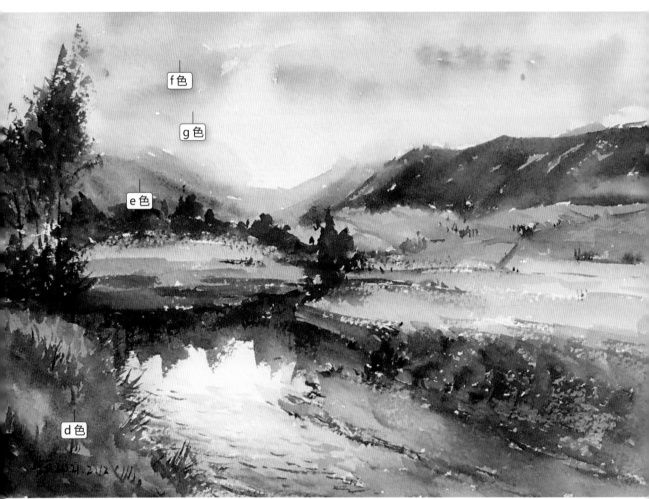

朱安云《风景 No3》 30cm × 40cm 2021 纸本水彩

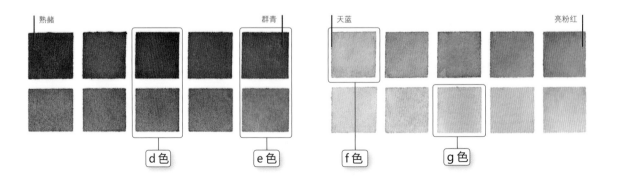

熟赭　　　　　　　　　　　群青　　　　　　天蓝　　　　　　　　　　　亮粉红

d色　　　　　e色　　　　　f色　　　　　g色

佩恩灰 PAYNE'S GREY

佩恩灰是一种由蓝、红、黑及白色等永固颜色组成的混合颜料,通常被认为是画家调色板上最不受欢迎的脏色调,但它实际上非常流行。

① 1小时后干透 ②

① 刚画在纸上:带蓝色感的灰色
② 1小时后凝固:大部分颜料颗粒持续悬浮,少量沉淀

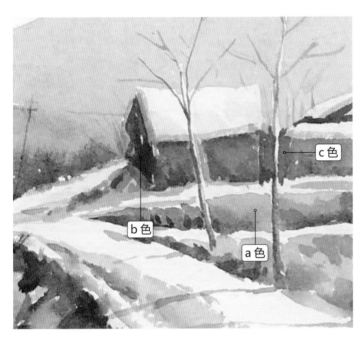

1 调配出带有褐色成分的灰色
佩恩灰与熟赭混合后会得到十分深的颜色,近似于黑色,稀释后能得到一种带有少量褐色成分的灰色。

2 调配出带有绿色成分的灰色
将佩恩灰与土黄混合后,能得到一种复杂的、带有绿色成分的灰色。

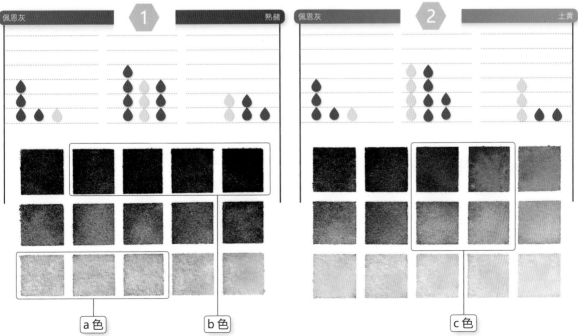

- 颜料所含的颜色成分

- 透明性：● 不透明
- 染色力 / 耐光性：强 /＊＊＊
- 明度 / 纯度：2.0/1.5
- 色号：PBk6 PB15 PR112

水洗后效果对比

透明叠加效果

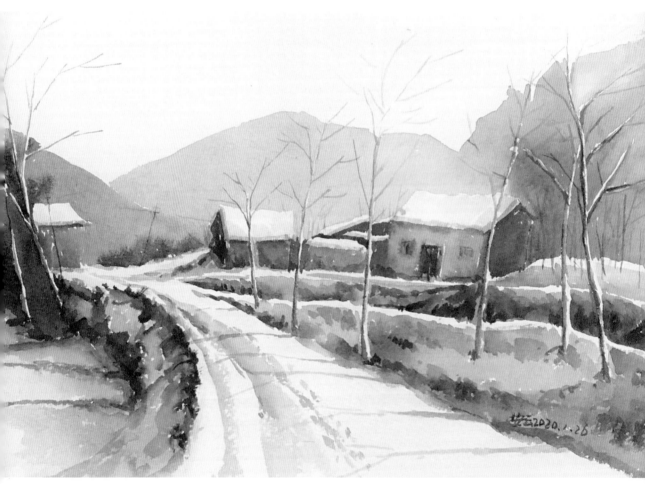

朱安云《雪景 No3》30cm × 40cm 2020 纸本水彩

墨黑 SEPIA

墨黑是一种看似比熟赭更暗、更稳重的颜色。褐色系的颜色与其他颜色混合后得到的颜色会给人沉稳、温暖的感觉。墨黑与其他颜色混合后得到的颜色适合用来绘制带有怀旧感的画面。

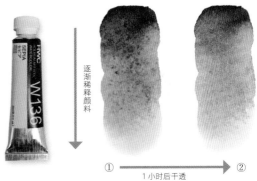

① 刚画在纸上：偏黑色的褐色
② 1小时后凝固：悬浮与沉淀的颜料颗粒各占一部分

1 调配出暗紫色
将墨黑与矿物紫混合后，能得到一种很高级的暗紫色，经常用于室内空间的绘制。

2 调配出暖玫瑰色
将墨黑与玫瑰红混合后，能得到雅致的暖玫瑰色，用于绘制篝火或夜晚会显得非常高级。

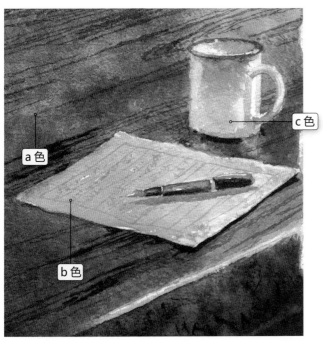

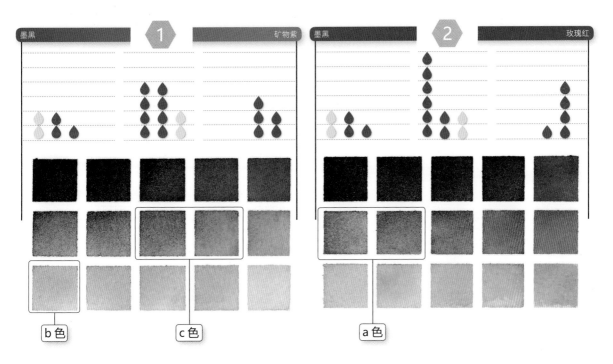

第 7 章　褐-灰色系列颜料解析

- 颜料所含的颜色成分
- 透明性：● 不透明
- 染色力 / 耐光性：强 /****
- 明度 / 纯度：2.5/0.5
- 色号：PY74 PY83

水洗后效果对比

透明叠加效果

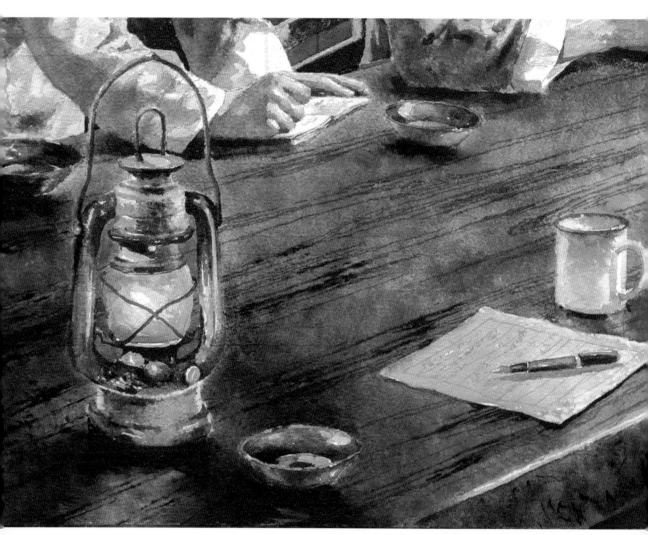

刘波《激昂的岁月》 130cm × 150cm 2021 纸本水彩

浅红 LIGHT RED

浅红是一种偏褐色系的颜色，着色力较强，在与其他颜色混合时不宜加入太多。当使用浅红来调配阴影部分的颜色时，所呈现出的色调会有一种自然的温暖感。浅红是一种半透明性质的颜色，在稀释以后会产生亮丽的红色。

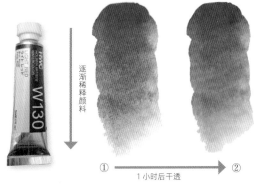

① 刚画在纸上：接近橙色的暗红色
② 1小时后凝固：大部分颜料颗粒沉淀，少部分悬浮

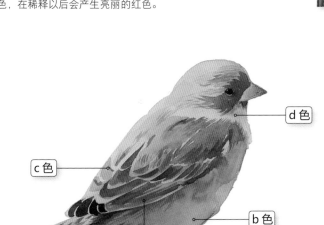

1 调配出暗橙色
将浅红与土黄混合后，会得到带有黄色成分的暗橙色。

2 调配出暗褐色
将浅红与普鲁士蓝混合后，会得到暗褐色，如果浅红所占的比例较大，则会得到偏红的褐色。

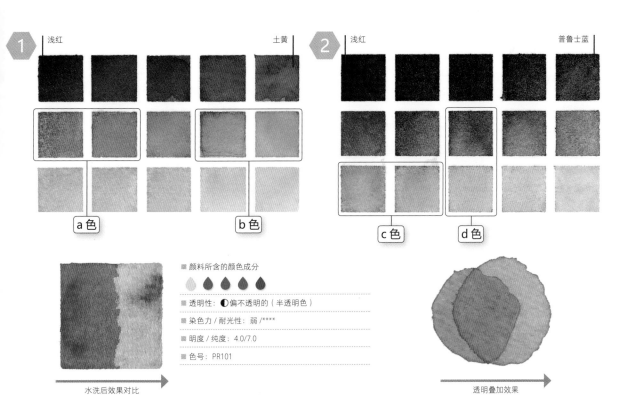

■ 透明性：◐ 偏不透明的（半透明色）
■ 染色力/耐光性：弱/****
■ 明度/纯度：4.0/7.0
■ 色号：PR101

第 7 章　褐−灰色系列颜料解析　137

练习：麻雀

本例绘制麻雀，用水彩勾勒出麻雀的活泼与生机。当灵动的麻雀跃然纸上，那细腻的笔触、斑斓的色彩，交织成一曲关于生命与艺术的赞歌。

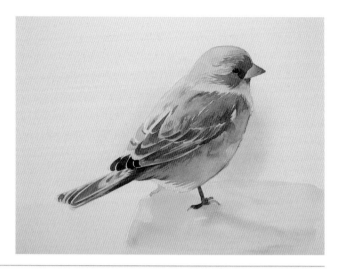

（1）用铅笔轻轻地在画纸上勾勒出麻雀的基本轮廓，包括头部、身体、翅膀和尾巴的大致形状。注意麻雀的比例和动态。

（2）用橡皮擦掉多余的铅笔线条（留下干净的线稿），准备上色。

（3）用干净的清水笔轻轻打湿想要绘制麻雀的区域，这有助于水彩颜料的扩散和融合。在麻雀区域用淡色水彩渲染。

（4）用橘色或中黄色水彩为麻雀的身体和翅膀铺底色，注意控制水分，使颜色自然过渡。

（5）等底色干透后，用更深的水彩颜色描绘麻雀的羽毛细节，用蓝色绘制脖颈区域，注意颜色过渡，并将眼睛区域留出来。

（6）用橘红色或棕色水彩为麻雀的身体和翅膀铺阴影，注意控制水分，使颜色自然过渡。

（7）用更深的水彩颜色描绘麻雀的羽毛细节，如头部的黑色条纹、翅膀的斑纹等。使用细小的水彩笔进行精细刻画。

（8）用棕色或黑色水彩描绘麻雀的嘴巴和爪子，注意形状和质感的表达。

（9）检查整个画面，用更深的颜色加深阴影部分，用更浅的颜色提亮高光部分，增强麻雀的立体感和生动性。

（10）用黑色或深棕色水彩点出麻雀的眼睛，并在眼睛的周围添加一些深色细节。用白色水彩或留白技巧在眼睛和羽毛上添加高光，增加光泽感。

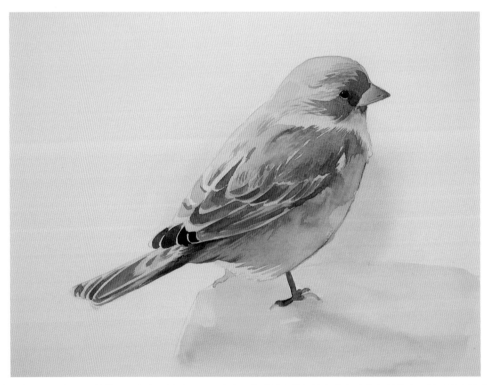

（11）绘制背景和投影，等待画面完全干燥后，用干净的画笔或纸巾轻轻地去除多余的颜料粉末，然后小心地将画作卷起或放入画框中保存。

第 8 章

主题调色的透明色彩表现

本章介绍一系列主题调色案例，大家可以配合前面介绍的配色知识进行水彩画的绘画练习。在练习过程中，本书提供的混色和步骤图仅供参考，大家要多尝试不同的用水量和绘画技巧，让画面更具有个人风格。

Chapter 8

白色建筑的透明色彩表现

用浅黄色作为建筑物墙壁的底色,能够体现白墙在暖阳照射下的状态。用灰绿色绘制灌木丛,用鲜艳的紫蓝色表现建筑的阴影,能够让画面更加清新。明度较高的橘色屋顶让画面看起来更温暖。

① 用淡黄色表现日光下的白墙
将土黄稀释后,用作墙壁受光面的颜色,让画面有更丰富的色度。

② 晴天下的紫蓝色投影
使用稀释后的 c 色叠加上色,表现出建筑物的阴影。地面上的阴影用较暗的 d 色绘制,这样能体现出强烈的日光效果。

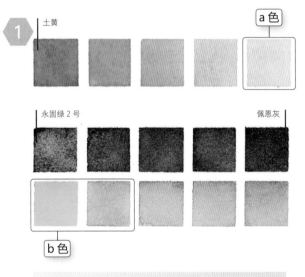

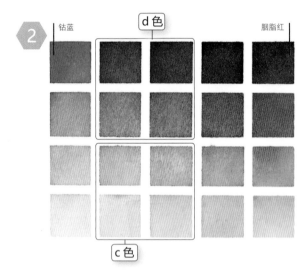

(1)使用铅笔根据照片绘制线稿,将土黄稀释后用来晕染墙面。

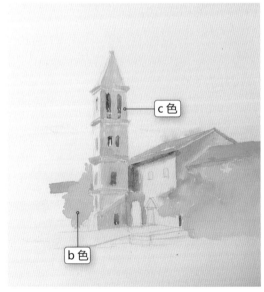

(2)用永固绿 2 号和佩恩灰混合出的灰绿色绘制灌木丛。墙面的阴影使用鲜艳的紫蓝色绘制。用橘色绘出屋顶等区域。

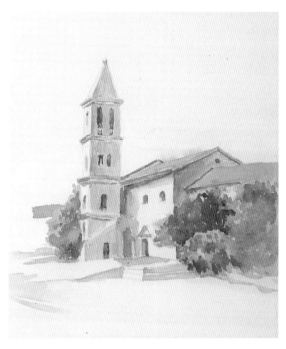

（3）绘制地面、房屋、门窗和灌木丛的投影，注意对纸张的留白部分进行保护。

（4）绘制天空和云彩的细节。云彩使用了纸张本色。

（5）在阴影处叠加更多的紫蓝色，让阴影更加鲜艳。

（6）用紫蓝色晕染墙面和前景的投影，让画面更鲜艳，完成作品。

d色

雪景的透明色彩表现

用偏蓝的灰色为积雪的阴影部分上色，这样可以表现出积雪的立体感。在绘制积雪时，其受光面与背光面之间有着非常柔和的过渡色，可以将积雪表面那种圆滑的起伏状态表现出来。

1 褐色的树丛
用群青和浅红可调配出偏褐色的颜色，适合绘制远处的枯木。

2 蓝灰色的雪地和天空
用群青和佩恩灰可调配出蓝灰色，用蓝灰色绘制晴天时的积雪和天空。

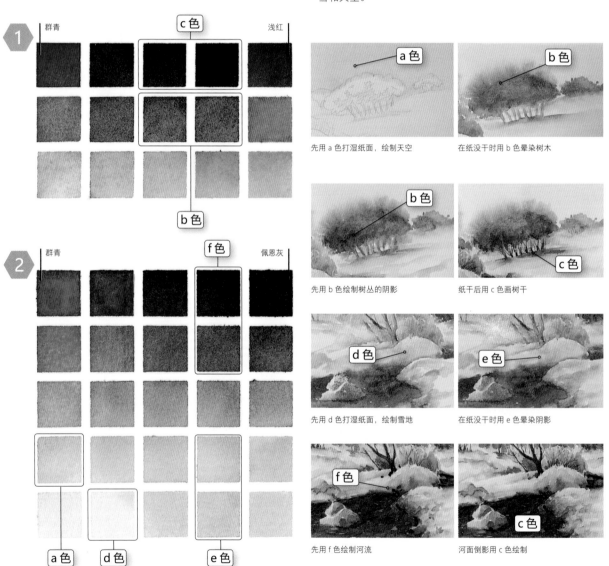

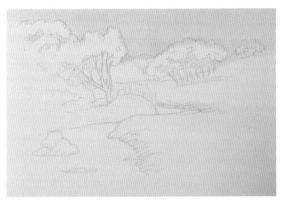

（1）完成线稿后，沿着草稿的轮廓将水刷在天空部分，用浅蓝色上色后，用画笔将颜色晕染开，利用深浅不一的颜色表现出若隐若现的云。

（2）绘制褐色的树丛，使其与未干的天空进行融合。群青和浅红的颜料颗粒粗大，会产生沉淀，当涂抹在画纸上时，会沉积在纸张纹理的凹陷处，能产生凹凸不平的质感。

（3）用较多的水稀释蓝灰色，涂在雪地上。河面用晕染法处理，涂上柔和的底色。顺便加深树干的阴影。

（4）雪地未干时，用深一些的蓝灰色晕染阴影，若加水较少，颜色会显得较深（形成雪面凹陷的状态）。

（5）利用蓝色成分与褐色成分分离颗粒化的特性，表现水面和水底的效果。用较重的颜色在干透的画面上画出树的枝干。

（6）在反光的作用下，河面近处部分的颜色会比较明亮，需要用画笔将颜色洗掉一些，完成作品。

橙色水果的透明色彩表现

虽然图中水果非常多，但是可以将它们看成一个整体。用鲜橙色与永固黄调配出的颜色绘制受光面。为了在画面中强调光线下新鲜水果的鲜亮色彩，让画面更通透、温馨，其阴影部分不使用蓝色或褐色系的颜色，而是用鲜橙色与胭脂红来混合表现。

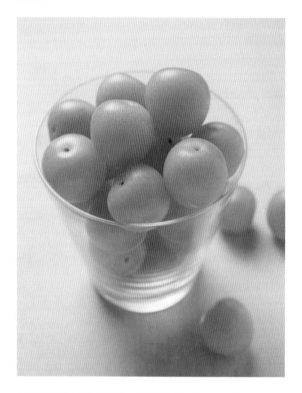

1　用鲜艳的鲜橙色表现受光面
调配出几种深浅不同的橙黄色。

2　在阴影处搭配通透的胭脂红
在橙色的基础上调配出清澈的阴影色，这种颜色不会让画面显脏。

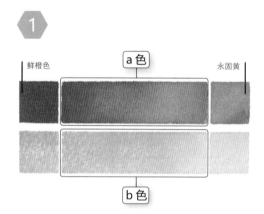

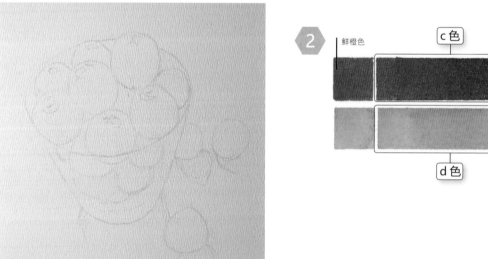

（1）使用铅笔根据照片绘制线稿。

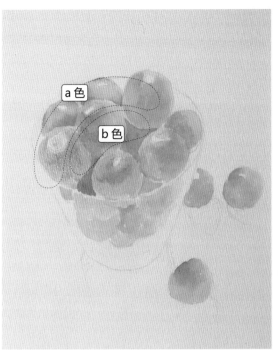

（2）用稀释的b色为水果上色，并通过晕染使其与a色混合。

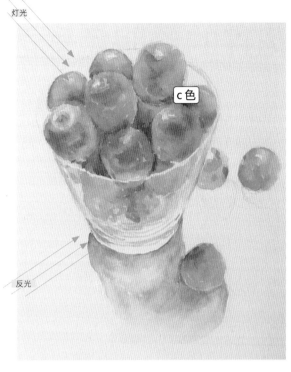

（3）位于玻璃杯底部的水果因为受到反光的照射，也显得十分明亮。当底色干燥以后，将玻璃的阴影色叠加覆盖在上面，表现出立体感。

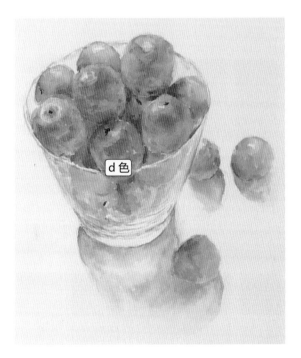

（4）绘制出玻璃杯内外水果的细节，明确其前后关系。

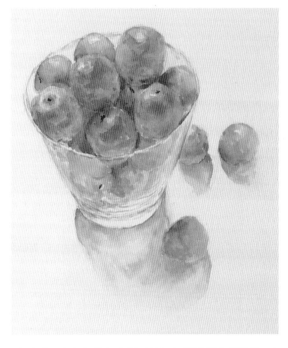

（5）使用灰色勾勒出玻璃杯的外形以及桌面上的阴影，完成作品。

花卉的透明色彩表现

朱砂和永固黄能够和谐地进行混合，它们的相容性良好，原因在于这两种颜色只含有三原色中的红色和黄色，相对比较通透。将红色和黄色混合在一起，可以得到用于绘制向日葵花瓣的颜色。花瓣的受光面部分使用明亮的黄色上色，阴影部分则使用明度较低的橙红色绘制。

1 用鲜艳的橙色表现花瓣
调配出几种深浅不同的橙黄色的固有色。

2 在阴影处搭配通透的群青
用土绿与群青混合，可以得到通透的背景色，这种颜色不会让画面显脏。

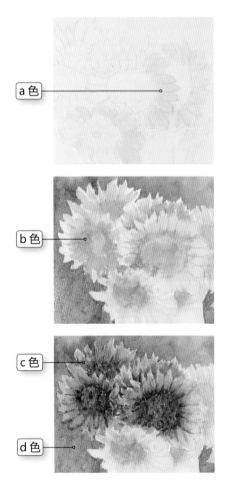

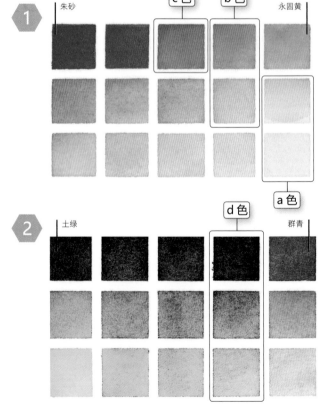

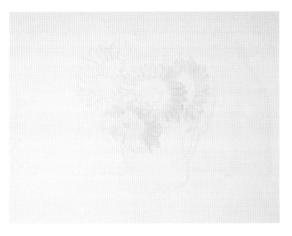

（1）使用铅笔根据照片绘制线稿，用 a 色给花瓣打底。

（2）用 b 色为阴影上色，并通过晕染使 b 色与未干的 a 色混合。

（3）待颜料干燥后，用 b 色绘制出花瓣的阴影部分。给背景、地面及罐子上色。

（4）使用土绿和群青混合出的较灰暗的绿色画出背景，用于衬托鲜亮的黄色花朵。

（5）使用红褐色绘制深色的花蕊部分，用于衬托透光的鲜黄色花瓣。

（6）处理花朵的细节。在花瓶的阴影处使用了紫色，让橙色更加突出，完成作品。

岩壁的透明色彩表现

岩壁的表面是黄色，阴影处的紫色与黄色形成互补关系。在海面上，大海和天空都是蓝紫色的，阴影也是蓝紫色的，岩石成了唯一的亮点，岩壁的受光面在整个画面中显得特别突出。

1. **表现岩壁的受光面**
在土黄中加入少量朱砂，调配出绘制岩壁受光面的高亮度颜色。

2. **表现植物的背光面和岩壁的缝隙**
在土黄中加入钴蓝，即可得到绘制岩壁的阴影色。这是一种混浊的绿色，也可以用于绘制岩壁上的松树或调节岩壁缝隙的色调。

3. **表现岩壁的背光面及海面上的波浪**
钴蓝和玫瑰红可混合出蓝紫色，能够表现出岩壁的背光面及海面上的波浪。

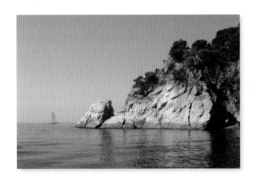

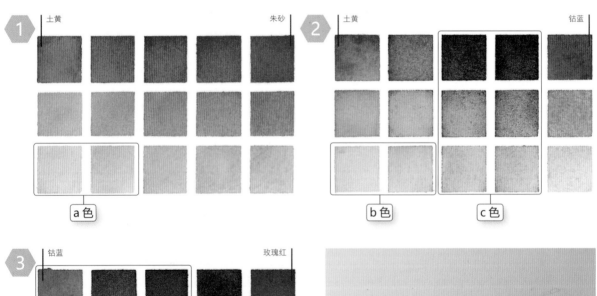

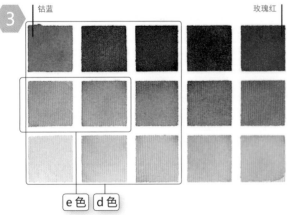

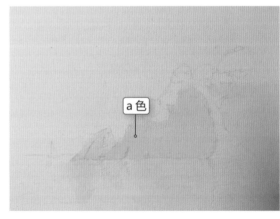

（1）用铅笔绘制线稿，然后使用 a 色晕染岩壁的受光面。

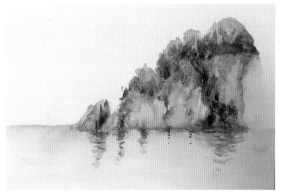

（2）用 b 色上色，并通过晕染使其与 a 色混合，绘制出岩壁的背光面。用 d 色给海面上第一遍颜色。给植物上色。

（3）使用 b 色和 c 色叠加出树林的阴影，表现出立体感。

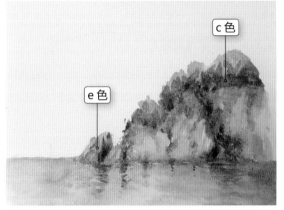
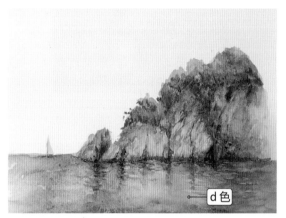

（4）使用 c 色进一步描绘树林的阴影，使用 e 色铺设海面。

（5）使用 d 色描绘出水中倒影和波浪的混合亮蓝色调，细化植物的阴影。画出远处的帆船。

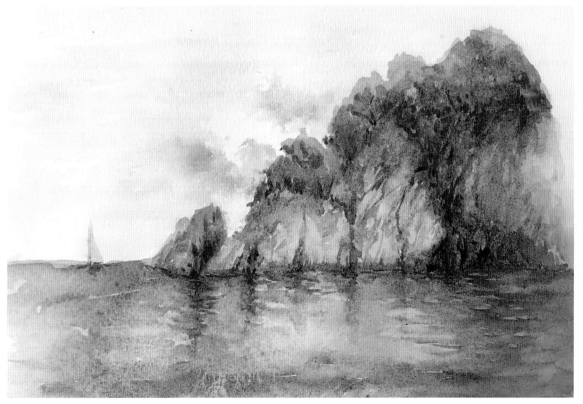

（6）使用 e 色绘制天空的云朵，完成作品。

桌面静物的透明色彩表现

桌面静物的调色分为3个层次：首先是鲜艳的红苹果，使用了纯度较高的亮粉红和永固黄；其次是晶莹剔透的葡萄串，使用了胭脂红和墨黑；最后是红酒，使用了冷色调的玫瑰红和墨黑。

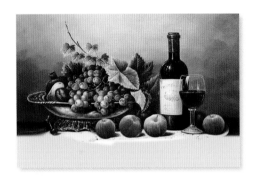

1. **使用纯度高的颜色表现苹果**
 用亮粉红和永固黄调配出几种深浅不同的橙黄色。

2. **调配出苹果的阴影色**
 用胭脂红和钴蓝调配出清澈的阴影色，这种颜色不会让画面显脏。

3. **调配出葡萄的背光面颜色**
 使用深浅不同的胭脂红和墨黑调配出葡萄的背光面颜色。

4. **绘制色调相对冷的红酒**
 用深浅不一的深紫色来表现红酒。

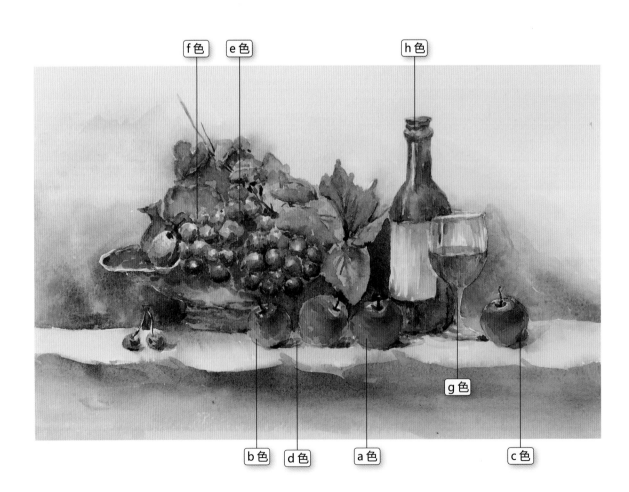

这里简单地分析一下颜色，不给出完整的绘画步骤。

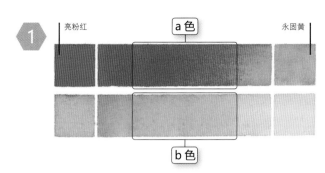

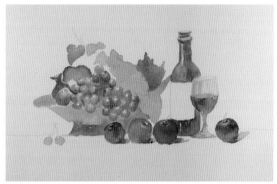

（1）使用 a 色和 b 色铺设苹果。

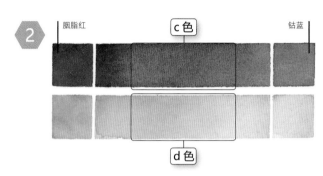

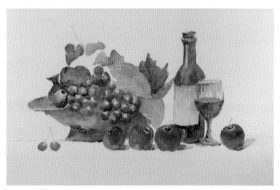

（2）使用 c 色和 d 色叠加出苹果的阴影。

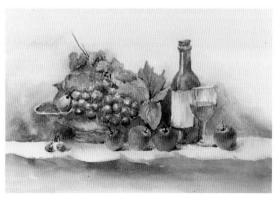

（3）使用 e 色和 f 色绘制葡萄和葡萄酒的酒标。

（4）使用 g 色绘制酒杯，使用 h 色绘制酒瓶，完成作品。

第 8 章　主题调色的透明色彩表现　153

建筑物倒影的透明色彩表现

当水面上有涟漪时,波纹就像小镜子一样,能够将物体的影像反射到更远的区域,导致倒影比其本体长得多。在绘制水面上的建筑物倒影时,灵活地运用笔触叠加上色,以表现出深邃的颜色。墙壁的背光面用黄色与紫色叠加上色,混合出阴影色。

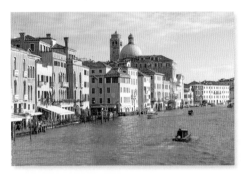

1 河面绿色的受光面
将钴蓝与土黄混合后能得到一种暖色调的绿,用于河面受光面的上色。

2 紫色的阴影
将天蓝与胭脂红混合后能得到稳重的紫色。

铺设水面的底色

天空的颜色(上半部分是冷色,下半部分是暖色)

画面干燥后,叠加其他颜色

水面的颜色更深

（1）绘制线稿，然后开始上色。天空的上半部分用c色晕染，下半部分则用含有非常少的红色成分的b色晕染。

（2）建筑物的受光面与阴影需要通过丰富的颜色来表现，在绘制建筑物的阴影时，可以把紫色覆盖到黄色的底色上，形成纯度较高的灰色。

（3）丰富建筑物的细节及河面上的倒影，用a色为河面的受光面上色。

（4）用稀释后的d色绘制河面上的倒影，注意不同颜色楼体的倒影要用不同的颜色绘制。

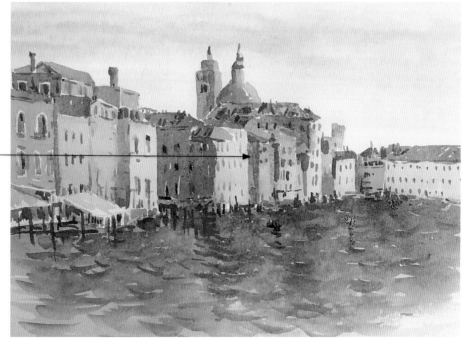

使用互为补色的颜料能混合出复杂的灰色（这里的灰色指纯度较低的颜色）。在黄色的底色上叠加紫色，能得到美丽的灰色

（5）继续描绘细节，完成作品。

第8章 主题调色的透明色彩表现

海面倒影的透明色彩表现

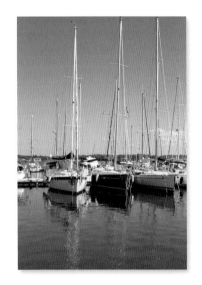

为了在画面中表现出帆船的桅杆,天空占据了画面的很大一部分。使用两种蓝色和红色相互晕染,将天空的颜色表现出来。远处的海岛不使用绿色绘制,而用作为阴影色使用的紫色将其处理成剪影状。作为画面主体的帆船与蓝色的波浪形成了鲜明的对比。

1 水面的倒影
水面的倒影是扭曲的,用钴蓝和翠绿的混合色能够表现不同方向的波纹。

2 天空的渐变色
高处的天空是冷蓝色,低处的天空是暖紫色,这种差异要用湿画法来表现。

钴蓝　　　　　　　　　　　　　翠绿

e色　　d色

b色
a色

白色船身在水面上的倒影会被波浪影响而显得模糊

用a色打湿纸面,画出渐变色,纸干后用b色画出横向的波纹

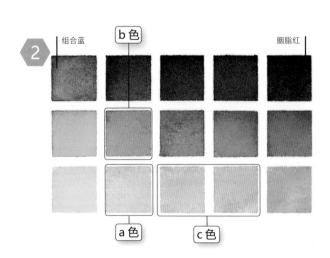

组合蓝　　b色　　　　　　　胭脂红

a色　　c色

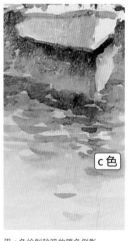

c色

用c色绘制较暗的暖色倒影

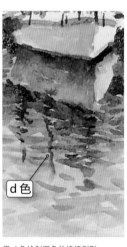

d色

用d色绘制深色的桅杆倒影

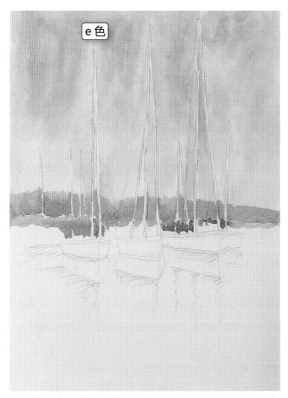

(1)绘制完线稿后开始上色。用e色(上方冷色)和c色(下方暖色)铺设天空的过渡色,并用蓝色和浅紫色进行晕染,如果用留白液保护,桅杆的效果会更好。

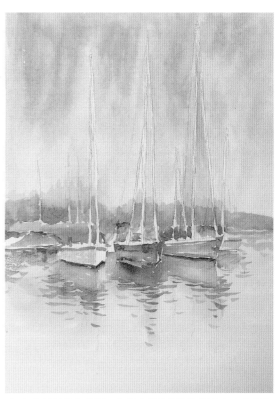

(2)绘制帆船和水面。将组合蓝和胭脂红混合出来的紫色稀释后作为水面的底色。钴蓝与翠绿混合后会得到透明感很强的蓝绿色,可用于绘制水面的倒影。

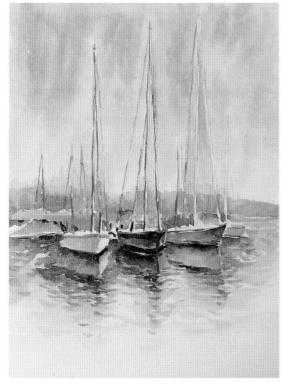

(3)细化桅杆和船体的阴影。从照片上看,高处的天空是蓝色的,地平线处则变成了紫色,在绘制水面时也要体现出这种变化。

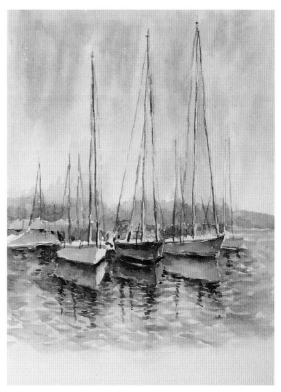

(4)绘制倒影的细节。海面上帆船的部分倒影比船体背光面的颜色更深,桅杆用更深的颜色绘制(要等到纸面干透后再上色),完成作品。

有透视感的绿色透明色彩表现

对于有大量绿色且有透视关系的画面,应该用纯度不同的绿色表现前景和近景,以产生画面的距离感。本例想得到很透明的画面效果,所以选用了土绿、群青、永固绿2号和浅红来调色。比调出真实的水面颜色更重要的是正确地把握颜色的明暗、饱和度、色温,以表现出想要的气氛。

1 树的阴影色
深邃的蓝绿色用于处理远处的树林。

2 树的受光面颜色与阴影色
调整所混合的两种颜色的比例,能获得丰富的颜色。

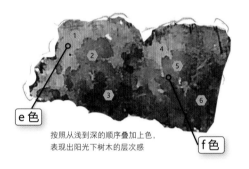

按照从浅到深的顺序叠加上色,表现出阳光下树木的层次感

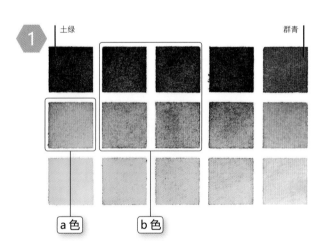

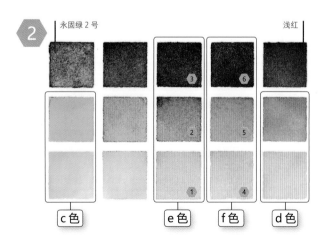

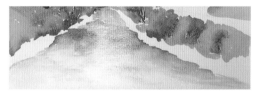

河面上刷一层浅色,画出渐变色

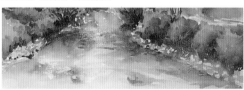

叠加出河底的变化

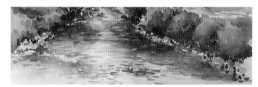

叠加出两岸的投影

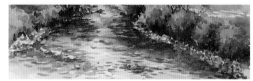

叠加出波纹

(1)使用铅笔根据照片绘制线稿。

(2)为远景着色,使用c色和d色给中间的树丛上色。

第 8 章 主题调色的透明色彩表现 159

（3）使用 a 色（上方受光面）和 b 色（下方阴影）绘制树丛，河面用浅蓝色进行晕染，山脉使用群青和褐色进行处理。

（4）用紫色和普鲁士蓝混合（用大量水稀释）出淡淡的天空变化，叠加出树干和河岸的水面倒影。

（5）使用较深的蓝色绘制河面的波纹，注意留出河面整体的高光渐变部分。

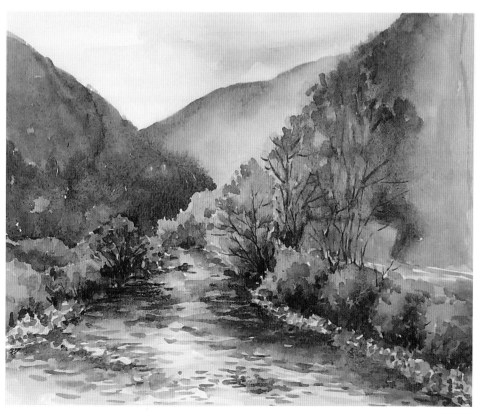

（6）绘制树枝和近景的细节，完成作品。

明亮绿色的透明色彩表现

绘制阳光下的绿色植物，应该使用明亮的黄色打底，再用鲜艳的黄绿色和深绿色叠加。当光线从树梢透过树叶照到地面上时会产生斑驳的光影，用明亮的绿色能够表现出春天的感觉。

1 鲜艳的绿色受光面颜色与阴影色
在绘制草地时要同时使用受光面颜色与阴影色。

2 偏绿的灰色受光面颜色与阴影色
使用深浅不同的颜色叠加覆盖，能表现出树干的色调变化。

3 浅紫色的阴影色
道路上树木的阴影用淡雅的紫色处理。

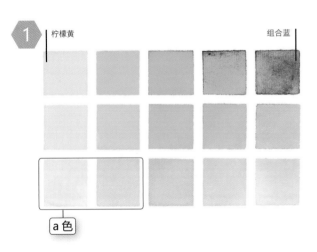

柠檬黄　　　　　　　　　　组合蓝

a色

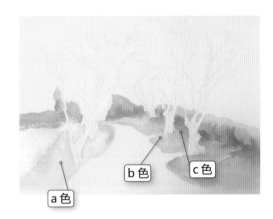

a色　　b色　　c色

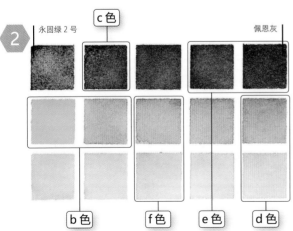

c色　　　　　　　　佩恩灰
永固绿2号

b色　　f色　　e色　　d色

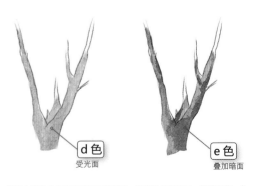

d色　　　　　　　e色
受光面　　　　　叠加暗面

用留白的方式处理出受光面的部分，待底色干燥以后，将较深的e色覆盖在上面

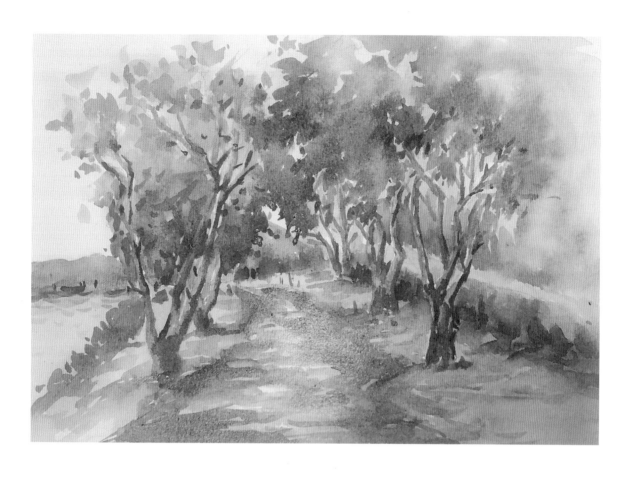

道路使用 g 色上色,描绘出凹凸感。用水洗掉一些颜色(描绘出光影斑驳的效果),然后在露出纸色的空白处用 f 色补充环境色

g 色
凹凸感

③ 墨黑　　　　　　　　　　　矿物紫

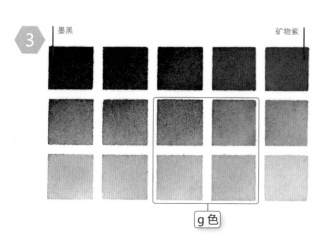

g 色

f 色
环境色

第 8 章　主题调色的透明色彩表现　163

（1）使用铅笔根据照片绘制线稿。

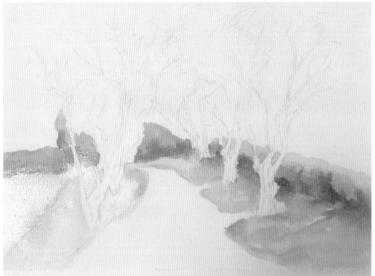

（2）使用留白（留出树干造型）的方式绘制矮树丛和草地，此时要使用湿画法将各种绿色融合起来。在绘制草地时要同时使用受光面颜色与阴影色。

（3）用鲜艳的黄绿色与深绿色叠加覆盖，绘制高处的树叶（用湿画法）。

(4)绘制树叶的阴影。

(5)道路上树木的阴影用淡雅的紫色(g色),这样能够体现出地面是偏暖的色调。在地面未干时,用纸巾或棉签擦拭出地面上的光斑。

(6)使用f色补充环境色。在光斑干后,将绿色晕染在经过擦拭的水彩纸上,让紫色与绿色融合。使用深浅不同的颜色叠加覆盖,表现出树干的色调变化,完成作品。

红色水果的透明色彩表现

通过留白的方式表现出草莓的高光部分，朱砂和玫瑰红混合后非常适用于描绘草莓的受光面。草莓的背光面用带有蓝色成分的红色叠加处理，使其与受光面有所区别。用普鲁士蓝和胭脂红调配出的紫色绘制阴影，能够衬托出阳光下草莓与玻璃器皿的光泽感。

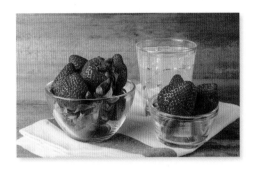

1 草莓的受光面和背光面

朱砂与玫瑰红混合可得到草莓的受光面颜色（a色）和背光面颜色（b色）。

2 阳光下的阴影

用普鲁士蓝和胭脂红混合，可描绘透明器皿在阳光下所产生通透的紫色投影（c色）。

3 草莓的叶子

以绘制阴影部分用过的紫色作为草莓叶子的阴影色，将其调配成偏绿的颜色后使用。

这里仅简单分析一下颜色，不给出完整的绘画步骤。

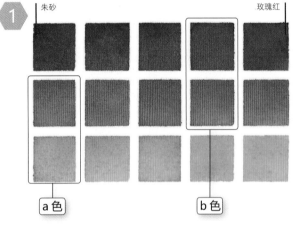

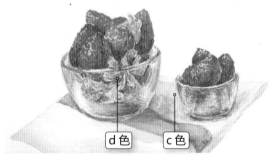

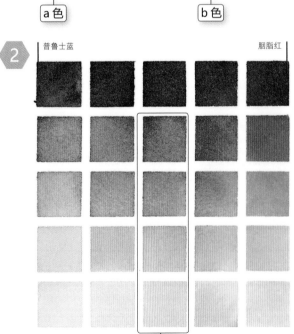

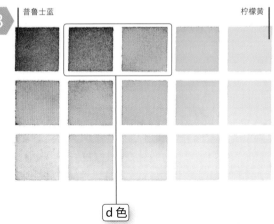

练习：英雄花

英雄花，作为天蝎座的精神图腾，是一种风姿绰约的两年生草本植物。其花朵硕大且色彩斑斓，涵盖了红、黄、白、粉红及紫等多种绚丽色泽，犹如自然界中绽放的调色盘，美不胜收。即使尚处于含苞待放的阶段，英雄花那难以掩藏的妖娆魅力与娇艳本质便已呼之欲出，预示着即将绽放的绝美风华。值得注意的是，英雄花必经落红的洗礼，才能孕育出饱满而富有生命力的果实，这一过程不仅象征着生命的循环与更迭，也寓意着美丽背后所承载的坚韧与希望。

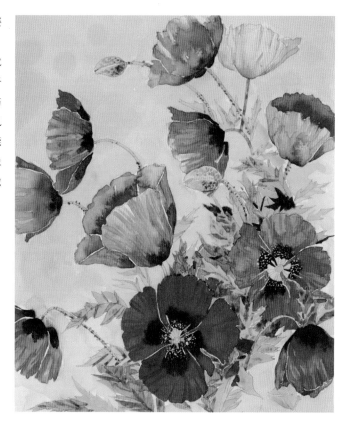

（1）英雄花的花瓣边缘线条多变，在勾勒时需要特别注意线条的虚实变化，以增添画面的生动感。

（2）当主要花朵的刻画接近完成时，接下来要细致地描绘花朵后方的小花叶。

（3）在刻画整个花丛时，务必要展现出花朵的不同姿态，这样画面才会显得更加自然且美观。

（4）耐心地完成线稿图，以确保上色时能够有条不紊。

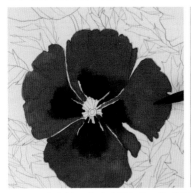
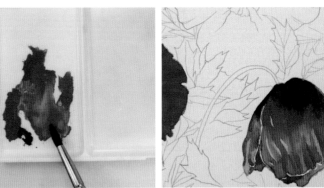

（5）在上色前，先洗净调色盒，然后用深红色稀释后为花瓣铺设底色。接着稀释黑色为英雄花的花瓣增添层次。

（6）在铺色时，先上底色，再逐步添加颜色，并深入刻画花朵的细节。

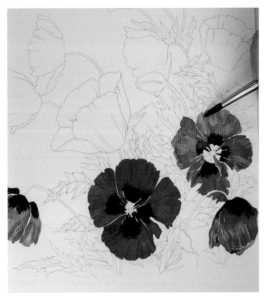
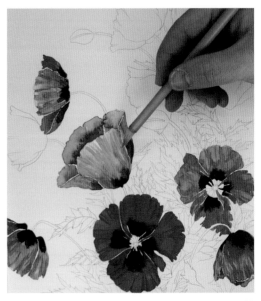

（7）在刻画花丛时，注意每朵花的颜色都应有所变化，为了使画面更加丰富和吸引人，必须精心地刻画出花朵颜色的微妙差异。

（8）为画面中的其他花朵上色，同时不要忘记刻画花瓣上的纹理，这能为画面增添更多的细节和真实感。

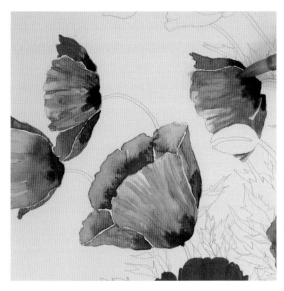

（9）在调整花瓣的颜色时，需要特别注意某些花瓣根部的颜色较重，务必要加深这些局部的颜色。

在大面积上色时，应多蘸取一些颜料并适当稀释。

在清洗毛笔后再稀释颜色，以防止画面被弄脏。

在稀释颜色时，要避免弄乱笔毛。

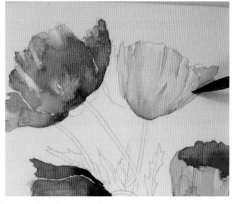

（10）对于距离较远的花朵，在上色时需要降低颜色的纯度，但花瓣上的细节仍需要清晰刻画。

（11）为画面上方的花杆和小花叶上色，颜色的变化需要刻画得恰到好处。花杆上的小黑点也不容忽视，需要细致描绘。

（12）用稀释后的浅绿色为花蕊上色，颜色的深度要适当。

(13) 为花叶上色,在花叶密集之处需要准确地刻画出花叶之间的颜色关系。

(14) 画面中的细节同样重要,如花瓣颜色的深浅变化、花杆和花骨朵上的小黑点等均需精心刻画。

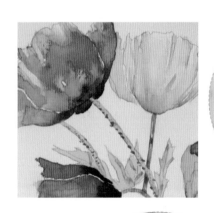

在加重颜色时,稀释过程中不宜加入过多水分。

(15) 当花朵和花叶较多时,需准确把握它们之间的距离感。

可通过调配酞青绿和黑色来获得深绿色。

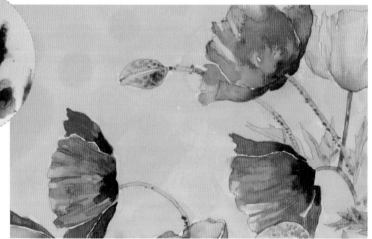

(16) 用淡黄色和苹果绿混合稀释后为画面的背景上色,在稀释颜色时需要确保搅拌均匀。

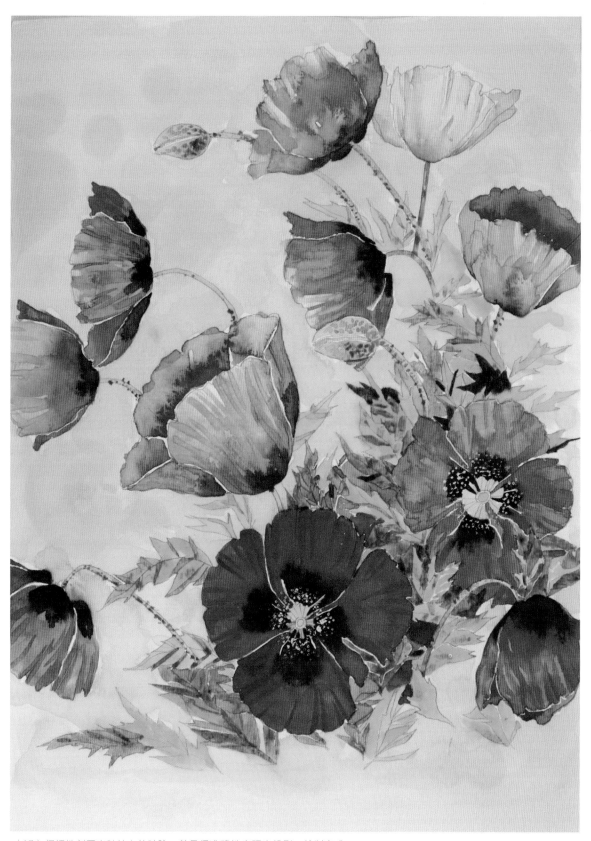

（17）仔细地刻画出叶片上的叶脉，并且很准确地表现出投影，绘制完成。

第 9 章

画家们的调色盘&
大师作品调色方案

在艺术创作中,调色盘是画家们表达情感、构建画面氛围的重要工具。每一位大师都有其独特的色彩语言和调色方案,这些方案往往蕴含着深厚的艺术理念和个人风格。本章介绍了一些著名画家的调色盘配色及他们作品的调色方案。

Chapter 9 ——

永山裕子

永山裕子是日本出色的静物女画家，善于运用晕染法绘制精美的背景。通常先使用多种颜色对画面背景及前景进行湿画（在这一过程中通过作者对画面的个人理解，往往会使用较为夸张的颜色），待纸面干后，开始第二轮创作，这一步主要是进行写实绘画，有时也会用留白液。

使用几种接近的颜色可以创造出和谐的感觉，这种配色方案适用于强调特定的色温。在这两个例子中，强烈的冷暖色仿佛在跳跃，永山裕子的这种绘画方案在她的多幅作品中出现过。

互补色通过色彩的最大对比能起到相互衬托的作用，永山裕子对这一技法的运用得心应手。互补色混合得到的颜色也可以与这两种颜色和谐统一，还可以通过颜色的深浅差异增加更多的对比。

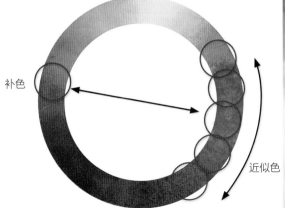

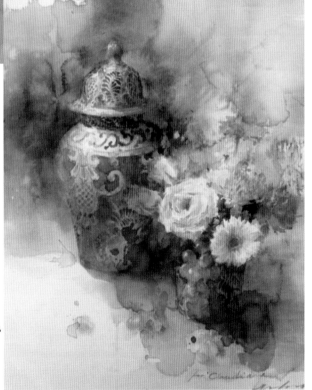

阿部智幸

阿部智幸是日本著名的风景水彩大师，其清新亮丽的水彩画作品充满了诗意。他善于绘制复杂植物的层叠关系，对枝叶和水面波纹的刻画有独到之处。

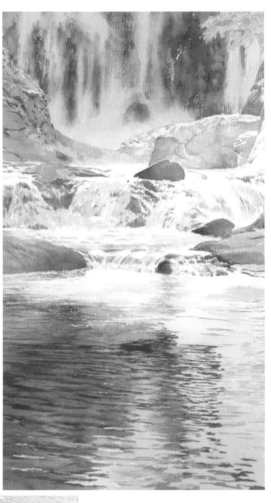

复制眼前的事物对于一个画家来说是不可缺少的能力，而在具备这一能力之后，还需要加入自己对所见事物的理解。阿部智幸通常使用三四种近似色来实现画面的和谐，在这些近似色中适当控制画面的冷暖和深浅变化。

近似色融合在一起，且颜色不会发灰，是因为大部分成分只有三原色中的两种。通过颜色的深浅差异对比，画面显得非常清新。

阿尔瓦罗和约瑟夫

　　阿尔瓦罗和约瑟夫的风格接近，他们都是澳大利亚的水彩写生大师，也是热衷于网络教学的水彩大神。他们经常会在热闹繁华的欧洲古典建筑前进行现场写生，笔触粗犷，用色大胆，让人不禁想起国画中的写意画法。

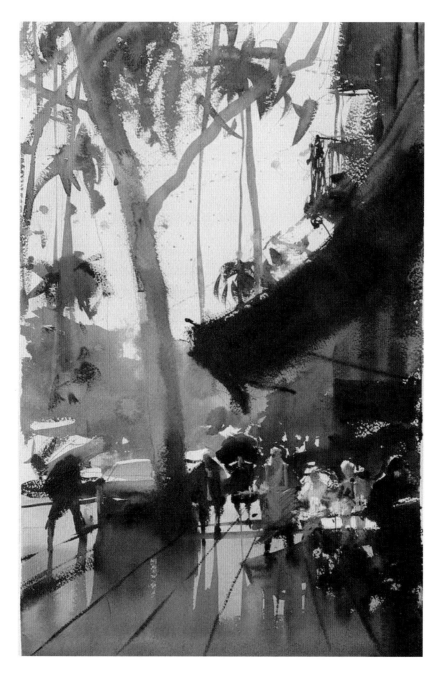

　　阿尔瓦罗喜欢用"脏"颜色，先用群青、靛蓝、普鲁士蓝、佩恩灰、墨黑等颜色调和出低饱和度色，进行天空和建筑物的湿画，再用些许纯色点缀天空中的一抹彩云或地面上行走的人群及车灯，营造出文艺复兴时期古典街道的年代感。

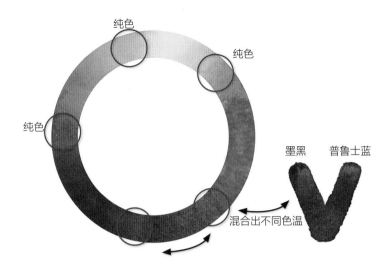

纯色 纯色 纯色
墨黑 普鲁士蓝
混合出不同色温

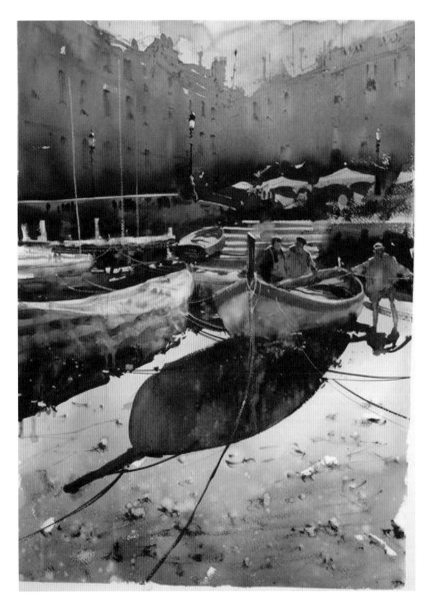

在水彩绘画中有一个神奇的现象：当用大量水调和颜色进行第一遍上色时，无论多"脏"的颜色，依然很通透，但第二遍以后就不行了。所以大家一定要把控好第一遍的湿画铺色。

致 谢

本书的出版离不开以下诸位挚友的鼎力相助,在此一并致以诚挚的谢意:

衷心感谢西安工程大学的刘波老师,其英式水彩画作不仅气势恢宏,更兼色调雅致,令人叹为观止。

同样衷心感谢朱安云女士,她的作品以清新明快见长,风格独树一帜,洋溢着浓郁的小资情调,令人耳目一新。

这里还要特别感谢色彩感知敏锐、策划造诣深厚的刘正旭先生,他为本书的完成提供了宝贵的指导与帮助。

此外,感谢我的家人,你们是我坚强的后盾与不懈的动力源泉。在我编写本书的每一个日夜,是你们的理解、支持与默默奉献为我撑起了一片宁静的创作天空。家人的爱如同温暖的阳光,穿透每一个疲惫的时刻,照亮我前行的道路。在此,我想说一声:谢谢你们,因为有你们,这本书才更加意义非凡。